한국의 동시대 작가들이
가상을 이해하는 방식

한국의 동시대 작가들이 가상을 이해하는 방식

김주옥 지음

한국의 동시대 작가들이 가상을 이해하는 방식

발행일 2020년 12월 3일 1판 1쇄 발행

지은이 김주옥

발행인 구나윤
편 집 구나윤, 박현
디자인 윤대중
인 쇄 아람인쇄
출판사 그레파이트온핑크 Graphite on Pink
출판등록 2015년 3월 10일, 제2015-000065호

주 소 서울 강남구 선릉로 153길 11, 1층 4호
전 화 02-518-3027
이메일 info@graphiteonpink.com
웹사이트 www.graphiteonpink.com

값 19,000원

ISBN 979-11-87938-13-2

이 책은 2020년 한국문화예술위원회의 시각예술 창작산실 비평 지원사업의 지원을 받아
발간되었습니다.

저자의 말

이 책은 제가 지난 시절 꽤 오랫동안 해왔던 여러 고민의 갈무리이자 새로운 시대로 나아가기 위해 제 머릿속을 정리하는 단계쯤으로 볼 수 있습니다. 스스로 연구자의 길을 걷겠다고 생각하며 때로는 전시의 기획으로, 때로는 글쓰기로, 때로는 강의로 여러 가지 일들에 손을 댔었는데 처음에는 무엇인지도 모르고 했던 여러 가지 일들이 시간이 지나고 보니 내가 무엇을 고민하는지 정도는 알게 해준 계기가 된 것 같습니다.

돌이켜보면 정말 중요한 것들을 중요한 줄 모르고 공부했었던 10대, 새로운 세계에 적응하며 눈앞의 것들은 모두 흡수하던 20대를 거쳐, 나의 이념을 찾기 위해 고군분투했던 30대의 시절이 있었습니다. 저는 그동안 무엇을 성취했다기보다 그냥 모든 걸 접하고 배우는 시기를 보냈던 것 같습니다. 그러던 와중에 제가 고민해 오던 몇몇 주제들을 가지고 작업하고 있던 8명의 작가를 만나게 되었습니다. 자연스러운 만남으로 길게는 10년 이상 작업 과정을 지켜볼 수 있었던 작가도 있고 또는 제가 연구 도중 작업만을 보고 먼저 연락했던 작가도 있습니다.

이 책에 등장하는 8명의 작가는, 작업 형식과 내용은 모두 다르지만, 한결같이 제가 관심을 두고 탐구하고 있는 주제를 작업 속에서 다루고 있습니다. 그것이 어쩌면 존재에 대한 것일 수도, 물질에 대한 것일 수도, 또는 디지털 사이버 세계에 대한 것일 수도, 그도 아니라면 정신적인 세계에 대한 것일 수도 있습니다. 하지만 저는 이러한 내용이 '가상'이라는 단어로 수렴될 수 있다고 보았고, 이것이 이 책을 집필하게 된 계기가 되었습니다.

여기에서 가상은 동시대 미술의 형식적 실험일 수도 있고 또는 눈에 보이지 않는 것을 가시화시키는 행위일 수도 있습니다. 이 책에서는 제가 이 8명의 작가의 작업을 비평한다는 목표보다는 그들과 만나서 함께 작업에 관해 이야기하며 의견을 나누는 과정을 책에 담고자 했습니다. 처음에는 이 작가들의 작업을 잘 정리해서 미학적 담론을 이끌어내보고자 했던 야무진 생각도 있었지만 집필 과정이 무르익어갈수록 이 작가들의 작업을 자세히 세상에 소개하는 것에 중점을 두는 것이 더 중요하다는 생각을 하게 되었습니다.

언젠가부터 저는 휘발되는 전시와 평론에 많은 아쉬움을 느끼고 있었습니다. 그래서 제가 할 수 있는 일은 금방 사라지는 아까운 것들을 잘 기록하고 해석하여 좀 더 많은 사람에게 전해주는 것이 아닐까 하는 생각을 합니다. 이 세상엔 지식을 가지고 계신 분도 많고 글을 잘 쓰시는 분들도 많겠지만 그 안에서 메신저의 역할이 필요하다면 그게 저의 일이지 않을까 싶습니다.

이 책을 내기까지 많은 질문과 자료 요청에 기꺼이 응해주시고 도움

주신 김인영, 이재원, 윤제원, 정해민, 요한한, 정고요나, 강현욱, 김병주 작가님께 깊은 감사의 말씀을 드립니다. 앞으로도 함께 예술을 연구하며 성장하기를 기대합니다. 그리고 언제나 응원해 주시는 구나윤 대표님, 이번에도 Graphite on Pink에서 새 책을 낼 수 있도록 도와주셔서 감사합니다. 그리고 두 번째 책의 원고까지 검토해 주게 된 박 현 씨에게도 고마운 마음을 전합니다. 또한, 제가 이 세상에 존재하게 된 첫 순간부터 항상 절 생각해주고 염려해주는 엄마와 아빠, 세상에서 가장 바쁜 사람처럼 살고 있는 딸을 항상 응원해 주시고 제가 연구에만 집중할 수 있도록 묵묵히 지켜봐 주어 고맙습니다. 그리고 나의 두 동생들에게도 그 어떤 말로도 다 하지 못할 사랑의 마음을 전합니다. 그 외, 다 열거할 수 없을 정도로 많은 분들의 격려와 도움을 모두 기억합니다. 앞으로도 더욱더 성심으로 연구하여 다 같이 지적인 성장을 이룰 수 있는 세상을 만드는 일에 동참하겠습니다. 감사합니다.

2020년 8월 동교동에서 김주옥 씀.

차례

시작하며

필자는 정신적 존재이자 물질적 존재인 우리가 디지털 세상을 어떻게 바라보고 이해하고 있는지를 '가상'이라는 개념을 이해하는 방식을 통해 다루어 보고자 하였다. '가상'이라는 단어는 사실과는 반대의 의미로 쓰이는 가상(假想), 진짜가 아닌 가짜의 형상이라는 뜻의 가상(假像), 거짓의 현상을 의미하는 가상(假象) 등 여러 가지 의미를 가지고 있다. 그런데 대체로 우리는 '가상'이라는 단어를 들었을 때, 가상 현실(virtual reality)과 같은 'virtual'의 의미를 제일 먼저 떠올리게 된다. 컴퓨터를 활용하여 사이버 세계를 만들어내는 이러한 가상도 분명 현실과 구분되는 개념으로 많이 쓰이지만, 가상이라 하면 대체로 진짜 현실이 아닌 가짜의 무언가를 지칭하곤 한다. 그리고 이때 우리는 가상이라는 개념을 현실의 물리적 공간에서는 다루어지지 않는, 단지 디지털상에서만 실재하는 것으로 생각하는 경향이 있다. 하지만 필자는 관념, 상상 같은 비물질적 요소들도 가상의 형태로 드러날 수 있다고 보았고 이 책에서 소개하는 작가들의 작업을 통해 그것을 증명하고자 하였다. 이 책에 등장하는 몇몇 작가는 가상의 형태를 보여주는 방식에 주목하

고 어떤 작가는 현실과 가상을 비교하는 쪽에 관심을 두었다. 때로 어떤 작가는 그 둘의 구분을 계속해서 모호하게 하는 방식을 사용하기도 하고 또는 그 안에서 살고 있는 우리의 인식 태도 자체에 관해 서술하기도 한다.

김인영 작가는 평면의 화면, **액정**, **스크린**을 통해 제시되는 **디지털 이미지**에 관해 탐구하고 있다. 특히 스캐노그라피나 수전사 기법을 통해 아날로그의 회화적 흔적을 디지털화시켰을 경우 나타나는 물성에 대해 실험하는데 **디지털 매체와 물리적 현실** 사이를 오가는 어떠한 작동원리에 대해 작가만의 시각으로 분석한다. 우리는 김인영 작가의 작업을 통해 **현상**과 이미지를 어떻게 인식하고 있는지 그리고 이미지의 **물성**은 어떻게 새롭게 **가상적**으로 구성될 수 있는지를 고민해 볼 수 있다.

이재원 작가는 인터넷상의 지도들이 우리가 3차원 세상을 보는 방식을 반영하여 가상의 공간에 **가상의 이미지**를 구축하는 것에 주목한다. 그리고 **가상 세계**와 현실 세계의 교차점을 실재의 맥락으로 재해석한다. 특히 작가는 자신의 기억과 시각적 신체 체험을 통해 **관념과 육화**에 대한 논의를 확장시킨다. 우리는 관념으로 세상을 보기도 하고 몸의 일부인 눈을 통해 세상을 보기도 한다. 작가는 여기서 **가상화**의 작용이 이루어진다고 보았는데 이재원 작가는 관념의 공간과 디지털 가상의 공간에 대한 고민을 신체와 관념의 관계로 풀어낸다.

윤제원 작가는 가상 현실 속에서 보이는 **현실 공간**에 관해 이야기하면서 동시에 **사이버스페이스가 현실 세계**에 연결된 문을 열 때 관객이 맞이하게 되는 이미지에 주목한다. 특히 그는 아트게임에서의 **터치**, 게임 캐릭터 이미지, 아날로그 회화와 디지털 회화 사이에서의 소실된 정보, **가상 현실**이 이어져 있는 방식에 대해 풀어내는데, 작가는 굉장히 아날로그적이지만 더없이 디지털적인 세상이 맞닿아있는 모습을 내용적, 형식적으로 표현한다. **가상과 현실**은 구분된 것이 아니라는 말은 이제 우리에겐 너무 익숙하다. 하지만 그것이 어떻게 **연결**되어 있다는 것인지는 그의 작업을 보며 이해할 수 있다.

정해민 작가는 아날로그와 디지털의 구분을 넘어 자신만의 방식으로 회화의 새로운 장르를 만들어내고 있다. 그는 형식적으로는 '**디지털 페인팅**(Digital painting)' 방식을 사용하고 있지만, 디지털 안에서 회화의 붓질과 손맛을 그 누구보다 강조한다. 물론 그의 작업 방식은 **가상 공간** 안에서 **시뮬레이션** 되는 회화 물성의 탐구이자 동시에 회화 형식의 탐구일 수 있다. 하지만 그는 현실과 디지털 공간을 구분하고 비교하는 단계를 넘어서서 완성된 **물질적 작품**으로써의 회화적 **존재와 실체성**에 대해 탐구하고 있다.

요한한 작가는 '**몸**'이라는 매개를 통해 벌어지는 사건에 대해 설치, 퍼포먼스, 영상 등을 통해 표현한다. 작가에게 몸이란 단순히 **정신**의 반의어(反義語)가 되는 그런 개념이 아니다. 그에게 몸이란 끊임없이 변

화하고 생성되는 **매개적 실재**를 보여주는 것이다. 이러한 몸은 **가상과 현실 세계 사이**에 존재하는 세상이자 서로 다른 것들이 만났을 때 구성되고 발생하는 새로운 세계이다. 요한한 작가가 보여주는 오브제, 소리, 영상은 여러 몸들과 함께 뒤엉킬 때 새로운 **소통**거리를 만들어낸다. 그리고 이것들은 각각 **하나의 세계**이지만 그 세계는 연결되어 있기 때문에 하나이자 하나가 아닌 공간이 된다.

정고요나 작가는 개인의 삶이 SNS에 보여지는 방식에 대해 이야기하고 사람들의 사생활이 자발적으로 온라인에 공개되는 것을 작업의 주요 소재로 사용한다. 특히 작가의 작업은 온라인에 존재하던 타인이 자신의 작업을 통해 물리적 세계에도 존재할 수 있는 가능성을 담고 있다. 이처럼 작가에게 타인은 **온라인**과 오프라인에서 다양한 방식으로 자신과 관계 맺는 존재이다. 그리고 작가에게 **온라인 세계**와 **물리적 현실 세계**가 **공존**하는 것의 문제는 작가 자신이 수행하고 있는 퍼포먼스와 회화적 결과물 사이에 위치하는 **물질성**의 탐구이자 **공유**의 또 다른 방식에 대한 고민이다.

강현욱 작가는 인간 존재의 근원적 불안에 대해 이야기한다. 거대 사회 구조 속의 나는 그냥 한 명의 약한 개인일 뿐이다. 한편으로 유토피아를 기대하고 있지만, 그에게 세상은 언어로 표현할 수 없는 근본적인 문제를 안고 있는 것 같다. **현실 세계**의 나는 어느 국가의 국민이자 특정 언어를 사용하고 어떤 인종적 정체성을 가지고 있다. 필자는 이러

한 강현욱 작가의 작업 속에서 보이는 **국경, 정체성, 불안, 판타지** 등의 문제가 우리의 **상상이나 관념 또는 가상적 사고**에서 올 수 있다고 가정해보았다. 이 가정을 통해 강현욱 작가 작업에서 보이는 문제의식을 좀 더 쉽게 읽을 수 있을 것이다.

김병주 작가는 오랜 시간 **공간**에 대해 탐구해왔는데, 이런 작가의 관심은 이제 공간이 만들어내는 **시간성**에 대한 고민으로까지 이어지고 있다. 그리고 그가 해왔던 시각적 지각 방식에 대한 연구는 단순히 보는 것의 문제에서 머무는 것이 아니라 내부와 외부, 안과 밖, 빛과 그림자, 그리드와 **빈 공간** 사이에 **존재하는 새로운 영역**에 대한 이야기로 확장되고 있다. 필자가 해석한 그의 작업은 그림자와 빈 공간에 **실재**하는 것들이 우리에게 **새로운 차원**을 상상하게 했는데 이렇게 만들어지는 **환영의 공간**은 새로운 시간성을 가지게 될 수 있다.

이처럼 8명의 작가가 '가상'을 이해하는 태도는 닮은 구석이 있기도 하지만 같은 개념을 다른 방식으로 바라본다. 그리고 서로 다른 주제에 대해 말하면서도 그 속에서 같은 단어와 개념의 교집합을 만들어내기도 한다. 작가별로 키워드가 제시되어 있는데 이 개념을 따라 같은 단어들이 어떻게 작가마다 작업 속에서 다르게 읽히고 있는지를 비교해서 본다면 좀 더 흥미롭게 이 책을 활용할 수 있을 것이다. 특히 이 8명의 작가들이 어떻게 자기만의 방식으로 가상을 이해하고 있는지 그것이 어떠한 형태로 작업으로 녹여내고 있는지에 주목하길 바란다.

김인영

현실 세계 이미지
디지털 세계 이미지
실재감
디지털 물성
액정
편평한 이미지
얇은 막
스크린
인식
지각
존재
가상 이미지
의미

김인영

김인영 작가를 처음 만난 건 필자가 한국문화예술위원회 인사미술공간에서 큐레이터로 일할 때였다. 그때 함께 전시를 준비하면서 이전부터 필자의 머리를 가득 채우고 있었던 '가상적 평면성'에 대한 고민을 함께 나눌 수 있었다. 우선 김인영 작가는 2019년 《리-앨리어싱(Re-aliasing)》이라는 제목으로 개인전을 열었다. 작가는 '스캐노그라피(Scanography)'와 '수전사(水轉寫)' 기법을 통해 아날로그의 회화적 흔적을 디지털화시켰을 때 나타나는 물성을 실험하였다. 필자는 그 후에도 작가 작업의 행보를 뒤쫓았는데 그중 하나가 <Space-building>이라는 제목의 시리즈 작업이었다. 김인영 작가의 《리-앨리어싱》 전시의 작업 일부와 <Space-building> 작업을 살펴보면서 디지털 매체와 물리적 현실을 오가는 그사이에 어떠한 작동원리가 있는지 그리고 그것이 어떠한 현상과 이미지로 나타나며 우리는 그 이미지를 어떻게 인식하는지 살펴보겠다.

스캐노그라피(Scanography)

'스캐노그라피'는 작가의 작업에서 중요한 출발점이 된다. 이것은 우리가 흔히 알고 있는 스캔 방식과 비슷하다. 스캔을 통해 이미지를 복제하는 것인데 김인영 작가의 경우 스캔하는 과정에서 원본의 이미지[1]를 그대로 스캔하는 것이 아니라 움직임을 가해 이미지를 변형한다. 사진을 찍을 때 카메라 셔터가 깜빡하는 동안 손을 움직이게 되면 이미지가 왜곡되고 빛이 번지게 되듯 김인영 작가의 스캐노그라피는 스캔하는 이미지를 바탕에 두고 작가가 변형한 이미지를 만드는 것이다. 더 정확히 말하자면 스캐노그라피는 스캐너를 사용하여 단속촬영을 하는 것인데 이때 작가는 이미지에 왜곡을 가한다. 작가는 투명 필름에 물감을 사용하여 흔적을 만들어내는데, 하나의 필름을 사용하여 그때그때 다르게 이미지를 변조하며 여러 개의 이미지를 만든다.

이러한 방식은 사람의 수공(手工)적 우연성을 첨가하여 디지털 방식의 균열을 일으키는 것이다. 여기서 볼 수 있는 매뉴얼(manual)한 방식의 개입은 0과 1의 디지털 부호를 통해 존재하는 정밀한 체계를 교란시키는 행위로 볼 수 있다. 그런데 작가의 이러한 행위는 단순히 그 디지털 체계를 무너뜨리려는 행위라고만 볼 수 없다. 왜냐하면, 결과적으로 이것은 매체에 대한 소격 효과(estrangement effect)를 나타내는 계기가 되기 때문이다.

1) 여기서 원본의 이미지란 작가가 회화 작업으로 만들어낸 이미지이다. 작가는 그 이미지를 스캐노그라피를 통해 변형시켜 다시 파일 이미지로 만들어낸다. 여기에는 아날로그와 디지털이 합쳐진 복제를 보여준다.

김인영, 스캐노그라피 예시 이미지

앨리어싱(aliasing), 안티-앨리어싱(anti-aliasing), 리-앨리어싱(re-aliasing)

김인영 작가의 작업을 이해하기 위해서는 '안티-앨리어싱(anti-aliasing)'이라는 개념을 우선 알아야 한다. 안티-앨리어싱이란 단어는 쉽게 말해 앨리어싱을 제거하는 것이다. 일례로 앨리어싱 현상 중에는

픽셀이 깨지는 것도 포함되는데, 이 경우 픽셀을 통해 이미지가 만들어질 때 나타날 수 있는 계단 모양의 외곽선을 앨리어싱이라 한다면 그것을 부드럽게 처리하여 육안상 위화감이 없게 하는 것이 바로 안티-앨리어싱이다. 디지털 체계 안에서 네모난 픽셀을 통해 이미지가 만들어지는데 그러기 때문에 수평과 수직이 맞지 않는 대각선은 앨리어싱 현상이 발생할 수 있다.

김인영 작가는 "네모난 픽셀을 통해 이미지를 드러내는 제한된 디지털 환경에서 수직, 수평에서 벗어나는 선들은 계단 모양의 픽셀 외곽을 필연적으로 가질 수밖에 없다. 우리가 그것을 시각적으로 인지할 수 있고 없고의 차이가 있을 뿐. 이 매끄럽지 않은 외곽선들을 발견할 때, 우리는 흔히 '이미지가 깨졌다'라고 표현한다. 이 깨진 앨리어싱 현상을 없애기 위해 육안상의 자연스러움을 만들어내는 것이 바로 안티-앨리어싱이다."라고 설명한다.[2]

다시 정리하자면, 앨리어싱은 전기 자극을 샘플링 하는 과정에서 나타나는 일그러지는 현상이라든지, 컴퓨터상의 이미지나 동영상에서 물결무늬가 생기는 것 뿐만 아니라 게임을 할 때 픽셀이 튀거나 프로펠러가 빠르게 돌아가는 것을 볼 때 그 속도가 느려지는 것처럼 보이는 것, 반대 방향으로 돌아가는 것처럼 보이는 것 모두를 지칭할 수 있다. 이 중 필자가 주목하는 앨리어싱 현상은 작은 이미지를 크게 확대했을 때 해상도가 낮아진다거나 이미지의 크기가 맞지 않아 깨지는 그런 종류의 것이다. 특히 화면에서 볼 땐 문제 없는 이미지가 인쇄하고 나면 문제

2) 김인영 작가의 2020년 7월 13일 서면 인터뷰 중

가 생기기도 한다. 인쇄한 결과물이 화면상에 보이는 이미지와는 다르게 픽셀이 깨지는 것을 발견하게 되는데 이러한 것이 전형적으로 디지털 환경과 현실 환경에서 다르게 적용되는 이미지의 존재 방식이다.

 그런데 작가의 전시 제목에서 볼 수 있는 단어는 '리-앨리어싱'이다. 안티-앨리어싱으로 완성된 디지털 이미지를 다시 앨리어싱 하는 작업이라니, 언뜻 보면 그 수고를 무용하게 만들어 다시 불완전해 보이는 이미지로 돌아간다는 것인가? 하는 의문이 생긴다. 하지만 바로 이 지점에서 작가의 고민이 묻어나온다. 앞서 스캐노그라피를 통해 작가는 디지털 스캔 과정에서 우연히 등장하는 의도적 움직임을 추가하고자 했던 것과 같이 작가는 앨리어싱을 지우는 안티-앨리어싱 된 이미지를 다시 리-앨리어싱 하는 행위를 한다. 계속해서 기술적 체계를 무너뜨리는 외부의 물리적 개입을 집어넣는 것이다. 이 과정에서 작가에게 가장 중요한 것은 단순히 그 공정의 과정을 역행하는 것이 아니라 디지털 이미지의 고유 속성을 깨고 물리적 현실에 적용될 수 있는 물성을 가진 이미지로 만들어내려는 것이다. 바로 이 점이 우리가 살펴보아야 하는 중요한 대목이다.

이미지의 물성

필자가 계속해서 언급하게 될 '현실 세계'라는 것은 '디지털 세계'에 대한 반대 개념 정도라고 생각해도 좋겠다. 디지털 이미지가 생기기 이전

의 이미지는 현실 세계에서 존재하는 물성을 가지고 있었다. 그런데 김인영 작가는 2019년 《리얼리어싱》 전시를 통해 디지털 환경 속에서의 이미지의 물성은 어떤지에 대한 고민을 보여준다. 이 전시에서는 다양한 설치 작품을 볼 수 있었는데 여기에서 설치 작업은 작가가 스캐노그라피, 리-앨리어싱 등의 방법을 적극적으로 활용하여 만든 이미지를 설치의 형태로 보여주는 것이었다.

 작가와 전시를 준비하며 여러 차례 인터뷰할 기회가 있었을 때, 작가는 그런 말을 했었다. 본인이 회화 작가임에도 불구하고 전시 공모 지원서를 낼 땐 회화 작품을 사진으로 찍어서 디지털화된 상태의 파일을 전송하거나 회화 작품을 찍은 사진을 보여주게 되는데 이 과정에서 그 회화 작업이 가지고 있는 물성을 상실하게 된다고 말이다. 그리고 대부분 우리는 실제 작품의 물성이 제거된 상태에서 평면 액정 화면을 통해 작가의 작품 이미지를 접하게 된다.

 그런데 재미있는 점은 작가는 그러한 회화 작품의 물성을 고수하기보다는, 그렇다면 디지털 이미지에는 어떤 물성을 가지고 있는가 하는 고민에 관심을 옮긴다는 점이다. 작가가 이 전시에서 잘 보여주었던 고민이 바로 디지털 환경에서의 이미지의 물성이다. 예를 들어 우리가 실제 현실 세계 속에서 회화 작품을 바라본다면 아무리 평면이라해도 존재할 수밖에 없는 물감 겹의 깊이와 두께감을 볼 수 있다. 하지만 그것이 디지털화된 이미지가 되면 그 미세하지만 존재했던 두께와 질감은 편평하고 매끈한 얇은 막의 이미지로 보이게 되는데 이때 모니터나 액정 화면을 통해 보게 되는 그 매끈함은 디지털 이미지의 물성이 되

는 것이다.[3]

회화 작품이 디지털 이미지로 변환되면서 일차적으로 물질성을 상실하게 될 것이고, 앞에서 앨리어싱에 대해 살펴보았던 것처럼 작가의 그것이 이차적으로 적당한 디지털 이미지가 되기 위해서 안티-앨리어싱될 것이다. 작가는 이 과정을 "매끄러운 막을 덧입은 새로운 물성을 갖게 되는 것"이라고 표현하는데 여기서 작가는 이 과정에서 이미지의 '재물질화'를 꾀한다. 작가가 리-앨리어싱 하는 행위는 디지털상에서 존재할 수 있는 또 다른 새로운 방식의 물성을 만들어내려는 것이다.

<매끄러운 막(Smooth Membrane)>

작가는 디지털 이미지가 "편평하고 매끄러운 얇은 막"과 같다고 말하는데[4] 이러한 디지털 이미지의 물성을 확인하는 방법으로 '수전사(水

3) 김인영 작가는 이 부분에서 디지털 이미지의 물성을 강조했는데 필자는 이를 조금 다른 시각에서 생각해보기 위해 디지털 이미지의 평면성에 대해 언급하고자 한다. 김인영 작가가 "편평하고 얇은 막"이라고 표현한 것에서 2차원 평면 이미지를 해석해보면, 필자는 이것이 전은선이 제안한 들뢰즈(Gilles Deleuze, 1925~1995)의 평면성에 대한 해석과 상관관계가 있다고 보았다. 전은선은 들뢰즈의 '내재면(plan d'immanence)'이라는 단어를 통해 "감각은 내재면에서 힘의 작용이 원인이 되어 발생하는 일종의 존재론적 사건"이라고 보았고 "그러한 감각을 시각적으로 구현한 것이 회화"라고 보았다. 그렇기 때문에 "들뢰즈에게 회화의 평면은 단순한 2차원적 표면이 아니라 존재론적 사건이 기입될 장으로 거듭난다"라고 해석했다. 전은선, 「현대 회화의 평면성에 대한 확장적 탐구-그린버그와 들뢰즈의 이론을 중심으로」, 서울대학교 대학원 미학과 문학석사 학위논문, 2019, p. ⅰ. 이런 내용을 받아들이며 생각해봤을 때, 필자는 궁극적으로 김인영 작가가 말한 '물성'이란 것이 존재론적 사건으로 '발생'한다는 측면과 연결된다고 보았다.

4) 이는 한국문화예술위원회 인사미술공간에서 2019년 5월 31일부터 6월 29일까지 열렸던 김인영 개인전 《리-앨리어싱(Re-aliasing)》에 출품되었던 작품에서 확인할 수 있다. 필자는 이 전시를 기획하며 김인영 작가와 이에 관해 심도 있는 대화를 나누게 되었다. 여기서 필자가 관심을 가진 것은 편평한 이미지가 동시대 이미지를 대표하게 되는 현상이었다. 또한, 스크린이나 액정을 통해 보는 이미지는 기존 회화의 평면성과는 다른 관점에서 논의하기에 매우 흥미롭다.

轉寫)'[5] 기법을 사용한다. 수전사를 사용하면 아주 얇고 매끄러운 표면을 가진 이미지를 얻을 수 있는데 작가가 생각하는 디지털 이미지는 수전사를 통해 얻은 아주 얇은 편평한 이미지와 같다.[6]

우리는 주로 컴퓨터 모니터나 액정 화면을 통해 디지털 이미지를 보게 된다. 그리고 이 액정은 디지털 세계와 현실 세계를 구분하는 창문과

김인영, <매끄러운 막(Smooth Membrane)>을 위한 수전사 작업 과정

5) 수전사는 특수 용액 처리를 하여 물에서 필름을 녹이면 마치 물감을 물 위에 띄우는 것과 같은 효과를 주게 된다. 이때 원하는 물체를 그곳에 담가 필름의 이미지가 표면에 덧입혀지게 한다.

6) 이 과정에서도 작가는 스캐노그라피와 마찬가지로 우리의 손을 사용하여 작업하기 때문에 즉흥성이나 우연성이 개입할 수 있다고 보았다. 이와 마찬가지로 수전사에서도 물 위에 뜬 필름 이미지에 변형을 가할 수 있다.

김인영, <매끄러운 막(Smooth Membrane)>, Hydrographic on Acrylic, 가변크기, 2019, 부분 사진

경계가 된다. 작가는 디지털 이미지의 속성을 제거하기 위해 수전사로 만든 이미지를 덧입힌 판을 구부리거나 접어서 이 매끄러운 평면의 이미지를 왜곡한다. 이것은 작가가 편평한 이미지에 실재감을 부여하는 방식이다.

이렇게 탄생한 작업인 <매끄러운 막>은 편평한 이미지가 투명 아크릴판에 덧입혀지게 되어 그러한 편평함을 깨뜨리게 되는데 이때 나타나는 감각이 리-앨리어싱이라고 볼 수 있다. 여기서 2차원과 3차원을 순환하고 무언가 오류가 난 것과 같은 상태를 지속함으로써 현실과 디지털 그 사이에서 중간에 낀 것과 같은 이미지를 만나게 된다.

<리사이징(Resizing)>

최근 우리는 사진 이미지를 SNS에 업로드하는 행위를 자주 하기 때문에 디지털상에서 이미지 사이즈가 설정되는 것에 대한 규칙이 무엇인지 다들 잘 알고 있을 것이다. 인스타그램이 정해 놓은 이미지 사이즈는 1:1 비율인데 내 원본 사진이 어떠한 비율을 가지고 있든지 간에 1:1 비율의 이미지만 업로드된다. 그리고 이 비율에 맞게 이미지 일부를 크롭(crop)하다 보면 어쩔 수 없이 손실되는 부분 이미지가 생기게 된다. 작가가 전시에서 1:1 비율의 실제 오브제를 만들어내기 위해 준비한 재료는 나무와 알루미늄이었다. 디지털상에서 이미지를 자르는 것은 쉬운 일이지만, 실제 오브제를 접거나 구부려서 정사각형을 만드는 일은

김인영, <리사이징(Resizing)>, UV Print on Acrylic, 각 18.3x9.14cm, 2019.

김인영, <리사이징(Resizing)>, Wood, Aluminum, (왼) 81x81cm, (오) 50x50cm, 2019.

나름의 노력이 필요하다. 작가는 실제 물체의 1:1 비율 외부에 있는 부분이 초과하지 않게 접거나 구겼는데 이때 두께를 가진 새로운 부피감이 실현된다. 인스타그램에 업로드 할 수 있는 이미지 최대 사이즈는 1,080픽셀인데 이것을 프린트하면 가로, 세로가 각각 9.14cm의 정사각형이 된다. 작가는 실제 접히고 구부려서 만든 정사각형과 이것을 찍은 사진을 함께 전시한다. 디지털상에서는 크기를 조정하면 없어지는 부분들이 실제 세계에서는 물리적으로 재현되고 우리는 이것의 실제 사이즈와 부피감을 체감하게 한다.

보이지 않는 이미지도 존재하는 것일까?

<매끄러운 막>, <리사이징>을 통해 본 《리앨리어싱》전시는 작가가 처음에는 현실 세계와 디지털 세계 속에서의 이미지의 차이를 비교하는 것으로 시작했지만 결국 디지털화된 이미지를 다시 현실 세계에 꺼내놓으면서 현실 세계와 디지털 세계의 경계를 흐리는 것을 보여주었다. 작가의 이러한 행위는 우리가 쉽게 제거하고 방치했던 것들에 대한 존재감을 재확인하는 기회를 주는 것이었다. 디지털상에서 없어지는 부분이 있다면 그 없어진 부분을 다시 현실 세계로 끌어낼 수 있는지를 실험한 것인데, 소거되는 부분들을 다시금 물질세계에서 꺼내놓으면서, 디지털상에서의 제거와 물리적 현실 세계에서의 복원을 병치시킨 것이다. 디지털 이미지는 그 속에 많은 정보를 포함하고 있을 것

이고 그것은 디지털의 언어로 쓰여 있을 것이다. 만약 그것을 현실 세계에도 그대로 적용한다면 현실 세계의 언어가 물질과 비물질의 영역을 왔다 갔다 했을 때 그 데이터는 어떻게 보여질까? 물질에서 비물질로 옮겨간 정보가 다시 물질로 회귀했을 때 이것은 처음의 출발과 같은 모습일 수 있을까? 혹시 엔트로피의 법칙처럼 한 방향으로만 진행 가능하고 물질이 비물질로 변할 수는 있지만, 다시 그것이 물질로 변한다면 결국 그 데이터는 고갈되어 버리는 걸까? 김인영 작가는 이와 같은 고민을 우리에게 남겨준다. 우리는 보이는 것 너머의 세계, 새로운 디지털-현실이 된 실체를 바라볼 뿐이다.

존재하는 것, 의식하는 것, 지각되는 것의 차이

필자는 2019년 《리-앨리어싱》 전시 후에 다시 한 번 김인영 작가와 함께 전시할 기회를 가질 수 있었다. 이 전시는 필자가 기획했던 《차이의 번역》[7] 전시였는데 여기서는 김인영 작가의 <Space-building> 작업을 볼 수 있었다. 이 작업은 같은 제목으로 2010년, 2019년에 제작된 시리즈이다. 4개의 이미지가 하나가 되어 구성된 김인영 작가의 작업은 마치 현대적으로 재해석한 산수화를 연상하게 한다. 실제 2010년 <Space-building>과 2019년 <Space-building>은 10년째 지속되고

7) 이 전시는 필자가 기획했던 《2019 한국 젊은 작가전: 차이의 번역(2019 Korean Young Artists: Translation of the Difference)》이었다. 이 전시는 주홍콩한국문화원에서 2019년 11월 21일부터 2020년 1월 4일까지 진행됐다.

김인영, <Space-building>, Acrylic, Enamel paint on canvas, 150x66cm(x4), 2010

있는 작가의 이미지와 매체에 대한 고민을 여실히 보여준다.

우선 2010년의 <Space-building>은 산수화의 형식적 특징과 추상화의 제작 방식을 혼용하여 만든 작업이다.[8] 특히 여기서 평면성과 재현의 문제가 드러난다. 작가는 눕힌 캔버스 위로 에나멜 페인트를 붓거나 흘려서 물감 얼룩들을 생성하고 배치하여 공간을 구축하였다. 작가는 이 작업 과정을 설명하며 지각과 기억 사이에서 혼동이 발생하는 것을 이야기했는데 이것을 화면에서는 '은폐하는 동시에 드러나는 공간'이라고 표현했다. 이 작업에서 이미지들은 작가가 산수처럼 보이게 구성

8) 동양의 산수화는 서양의 회화와는 다르게 원근법의 규칙에서 자유로웠다. 여기서 볼 수 있는 동양 회화의 평면성을 서양 회화의 평면성과 비교할 때 최인령의 연구를 언급하면 좋겠다. 최인령은 19세기 후반에 들어서 새롭게 평면 구성의 회화가 인상주의에서 나타났다고 보면서 이를 동양 예술의 영향이라 설명한다. 서양 회화에서 원근법을 통해 가깝고 먼 것을 구분하고 입체감을 주는 시각적 착시효과를 불러일으켰다면 동양 예술의 영향을 받은 인상주의 시대에 이르러 서양 회화 역사에 변화를 가져왔다. 최인령, 「19세기 프랑스 시와 회화에 나타난 입체성과 평면성-베를렌느 시와 말라르메 시 분석을 중심으로」, 『프랑스문화예술연구』, Vol. 24 (2008), pp. 271-272.

김인영, <Space-building>, Archival pigment print, each 120x60cm(x4), 2019

한 작가의 '기억의 이미지'들이다.[9] 이 기억 상태의 이미지들은 페인트를 붓고 흘리는 방법으로 만들어진 추상적 색면들이자 불완전함을 드러내는 이미지이다.

결국, 구체적인 형태가 제한되고 에나멜 페인트의 납작하고 경계가 명확한 얼룩들이 드러나면서 풍경을 사실적으로 '재현'하는 것보다는 이미지들을 유의미해지도록 '배치'하는 것에 더 큰 비중을 두는 산수화의 형식적 특징만을 남기게 되는 것이다. 여기서 작가는 산수화의 형식적 특징을 재현보다 배치에 비중을 두는 것이라 보았는데, 이는 2차원의

9) 최인령의 의견과 마찬가지로 최희정 역시 미술에서는 모네와 세잔 등의 작가들이 문학에서는 말라르메와 베를렌느 등이 평면성을 추구하게 됐는데 이 평면성은 동양 예술에서 보이는 평면 구성의 영향을 받았다고 보았다. 최희정은 "그들이 추구하였던 자연스러움을 동양 예술의 평면 구성"에서 볼 수 있었다고 해석하면서 이는 "문화공동체 구성원들의 학습 및 경험을 통해 그들의 장기기억에 저장된 문화공동체의 소산물로 구성되어 있기 때문에 이는 언어나 이미지가 제공하는 명시적인 의미나 형태를 떠나 무언으로 제공하는 암시적이고 상징적인 개념과 의미의 중요성을 보여준다"라고 보았다. 이 부분은 김인영 작가가 '기억' 상태의 이미지라 표현한 것이 어떻게 구성되는가에 대한 해석이 될 수 있다. 최희정, 「밈(Meme)현상으로 고찰한 20세기 이후 평면성 표현 : 사회/문화 현상과 시각예술 중심으로」, 『기초조형학연구』, Vol. 10, No. 5 (2009), p. 518.

김인영, <four section>, Acrylic on canvas, each 32x40.8cm, 2017

평면을 다루는 동양과 서양의 차이로도 해석할 수 있다.[10]

 강한 페인트의 물성과 우연성이 개입한 이 같은 작업 방식은 이미지가 '존재하는 것'과 이미지가 '의식적으로 지각되는 것' 사이의 불일치를 일으킬 수 있는 중요한 요소이다. 작가는 "이 잠재적이고 불확정적인 회화 공간은 기록된 경험들과 현재 지각이 만나는 지점이 되어서야 비로소 선명해지며, 사실상 보는 이에게 관련된 것으로 환원되기 때문에 다양한 이미지 해석이 가능해진다"라고 설명한다.[11]

10) 특히 미술비평가 그린버그(Clement Greenberg, 1909~1994)는 회화의 특징을 3차원적 입체성이 아닌 2차원의 평면성에 두면서 회화의 본질은 평면적 구성에 있다고 보았다. 그린버그가 그토록 강조하고자 했던 평면성은 그전까지 3차원의 입체성을 회화 공간에 표현하려고 했던 목표를 떠나 비로소 2차원 평면을 활용하는 것이 회화의 본질에 다가가려는 시도라고 본 것이다. 그렇기 때문에 그린버그는 인상주의 회화가 이룬 가장 큰 공헌은 평면적 구성을 통해 회화의 본질에 다가서려 했던 것이라 볼 수 있다.

11) 김인영 작가 노트에서 인용.

나는 내가 생각하는 것을 본다.

작가는 화면 안에 산수의 풍경처럼 구성된 이미지들은 페인트를 붓거나 흘리는 방법을 사용하면서 도저히 '그린다'라는 행위로 볼 수 없는 추상적 색면의 흔적을 연출한다. 이러한 면에서 작가는 산수화의 형식적 특징이라 볼 수 있는 유의미한 배치를 남기는 것이다. 또한, 페인트가 흐르면서 남겨지는 우연성과 특수한 물성이 작가에게는 "존재하는 이미지와 의식적으로 지각되는 이미지 사이의 불일치를 일으킬 수 있는 중요한 요소"가 된다. 그렇기 때문에 작가의 의도와 보는 사람의 의중이 때로는 엇갈리고 교묘하게 일치되며 다양한 형상을 통해 이미지

김인영, <Space-building>, 2019, 부분 사진

가 해석된다.

2019년도에 제작된 <Space-building>은 2010년 <Space-building> 작업에서처럼 산수화에 대한 인식의 틀을 사용했다는 점은 같지만 스캐노그라피 기법과 디지털 작업 방식을 활용하였다는 점이 다르다. 작가는 물감의 흔적을 투명 필름에 스캐노그라피로 변형하고 디지털화시키며 새로운 물성을 갖도록 만들었다. 이렇게 스캐노그라피로 만들어진 이미지는 무언가를 늘려 놓은 것과 같은 모양을 하고 있다.

특정한 이미지를 재현하지는 않지만, 우리가 어디선가 보았던 사물이나 이미지의 형상에 대입하여 그 이미지의 원형을 파악하려는 행위는 마치 변상증(pareidolia)[12]과 같다고 볼 수 있다. 변상증, 즉 파레이돌리아는 구름의 형태를 통해 얼굴이나 동물의 모양 등을 발견하려는 행위를 일컫는다. 하지만 이는 의도적으로 패턴을 찾아 자신이 알고 있는 지식 또는 자기의 경험을 이끌어 내려는 것으로 억지로 의미를 부여하거나 착각을 불러오기 위한 연상법을 의미한다. 이러한 파레이돌리아는 의미를 찾고자 하는 행위인 아포페니아(Apophenia)의 한 형태로 볼 수 있다. 다빈치(Leonardo da Vinci, 1452~1519)의 경우도 "얼룩진 벽을 쳐다볼 때 산, 강, 바위, 나무의 유사성을 알아차릴 것"이라고 말하는 것으로 보아 이는 어떤 형체들을 통해 머릿속에서 의도적으로 이미지를 연상했다는 것을 알 수 있다. 내가 지금 보는 것을 통해 내가 알고 있는 이미지로 지각하고자 하는 노력은 계속적으

12) 로버트 H. 맥킴, 『시각적 사고』, 김이환 옮김, 평민사, 1989, p. 98.

로 관련 없는 것들을 재구성하려는 인식 행위라 볼 수 있다.[13] 이와 비슷한 맥락에서 게슈탈트 이론의 근본 원리는 단순 부분의 단편적인 관점으로는 전체를 이해할 수 없다고 주장한다. 모든 부분은 상호 의존적이며 구조적인 방식으로 연관되어 있기 때문이다.[14]

가상(假象)의 이미지

'가상(假象)'이라는 단어를 사전적 의미에서 보자면 허상이자 주관적인 환상이라 볼 수 있다. 객관적 실재성을 결여했다고도 볼 수 있는데 이러한 맥락에서 김인영 작가가 <Space-building>를 해석해보자면 우리가 보는 이미지는 '가상의 이미지'이다. 우리에게 감각으로 인지되면 무언가로 보이기 시작하는데 여기서는 복잡한 지각 작용을 거치게 된다. 우리가 알고 있는 사물과 형상에 비교적 가까운 모습일 수도 있고 아니면 동의를 얻기 힘든 해석일 수도 있다. 어쨌든 이것은 우리가 알

13) 또한, 히토 슈타이얼(Hito Steyerl, 1966~)은 "A Sea of Data: Apophenia and Pattern (Mis-) Recognition"이란 글에서 많은 양의 데이터로부터 정보를 얻는 방식에 대해 이야기하면서 데이터를 해독하고, 필터링하고 해독하는 것은 필터링과 패턴을 인식하는 것을 통해 이루어진다고 보았다. 이때 '아포페니아'라는 오래된 방식을 사용하는데 이는 무작위 데이터 내에서 패턴을 인식하는 것으로 정의된다. 그는 구름이나 달에서 얼굴의 형상을 읽는 것과 같이 때로는 패턴을 인식함으로써 미적, 사회적 관계의 새로운 전체를 효과적으로 식별할 수 있다고 보았다. 인공지능은 아직 고양이와 강아지를 잘 구분하지 못한다고 한다. 사람에게는 매우 단순한 일인데 말이다. 우리는 마치 구름을 보면서 무작위로 해석하는 것을 좋아하는 아이들과 같이 비교적 간단한 신경망을 사용하여 이미지를 과도하게 해석할 수 있다. 그래서 이러한 능력은 신석기 시대에도 패턴을 인식할 수 있는 능력은 중요한 자산이 되었다. Hito Steyerl, "A Sea of Data: Apophenia and Pattern (Mis-)Recognition", *e-flux Journal*, #72 (April 2016), https://www.e-flux.com/journal/72/60480/a-sea-of-data-apophenia-and-pattern-mis-recognition/ (2020년 6월 1일 접속).

14) Dawn Trouard, "Perceiving Gestalt in "The Clouds"", *Contemporary Literature*, Vol. 22, No. 2 (Spring 1981), p. 209.

고 있는 정보들이 조합되어 또는 알고 있었던 그 어떤 것을 기억해 낸 후 상상력을 가미하여 해석되게 된다.[15]

본다는 것의 의미

우리에게는 시각·청각·후각·미각·촉각이라는 오감(五感)이 있지만, 그중에서도 외부세계를 인식하기 위해 가장 많이 쓰는 감각은 아마도 시각일 것이다. 시각은 눈의 망막을 통해 외부의 자극을 수용한다. 그런데 같은 자극을 받더라도 그것을 해석하고 판단하는 것은 사람마다 다르다. 사람마다 경험하고 알고 있는 것이 다르기 때문에 시각 정보를 처리하는 소스에 차이가 생긴다. 그리고 아무리 똑같은 색과 형태의 사물이라도 그것이 놓인 상황과 빛이 다르고 설사 같은 장소에서 그 사물을 본다고 하더라도 망막의 상태에 따라서도 빛을 받아들이는 것에 차이가 생긴다. 그렇다면 우리는 과연 같은 것을 볼 수 있을까? 아마 우리가 같은 것을 보고 있다고 말할지라도 아마 저마다 다르게 느끼고 있을지 모른다. 그렇기 때문에 필자는 모든 형상은 가상적 이미지일 수 있다고 말하고 싶다.

15) 김인영 작가는 2012년 〈전개(Uufold)〉라는 시리즈 작업을 설명하며 "인식 과정을 통해 만들어지는 잠재적인 공간"이라 말한다. 작품에서 접하게 되는 이미지의 정보는 주체의 기억과 경험을 통해 생각을 발생시킨다고 보았는데 여기서 촉발된 생각들은 사방으로 가지치기를 하며 상상의 과정을 통해 이미지를 인식하게 되는 것이다. 특히 여기서도 사용된 에나멜 물감이 흐르며 만들어내는 흔적들은 하나의 풍경을 만들어내는 요소가 된다. 그리고 이렇게 만들어지는 회화적 공간은 그것을 보는 사람으로 하여금 개인의 기억과 접속하게 된다. 작가는 이를 통해 "공간은 연속적으로 생성되고 증식되는 유동성을 가지게 되고, 흐름에 내재된 시간성은 서사 또한 포함한다"라고 설명한다.

김인영, <Landscape of thinking>, Acrylic, Enamel paint on canvas, each 100x50cm, 2009

김인영, <Waterfall>, Acrylic, Enamel paint on canvas, 40x100cm, 2010

김인영(Inyoung Kim)
www.kiminyoung.com

학력
2012 서울대학교 미술대학, 서양화과 석사
2008 서울대학교 미술대학, 서양화과 학사

개인전
2019 리-앨리어싱, 인사미술공간, 서울
2018 Too strange to believe, art space GROVE, 서울
2017 층 겹 켜, 갤러리 도스, 서울
2012 UNFOLD, 아트포럼뉴게이트, 서울
2010 SPACE-BUILDING, 아트포럼뉴게이트, 서울

단체전
2020 판화,판화,판화, 국립현대미술관, 과천
2020 Square, 갤러리 소소, 파주
2019 2019 Festive Korea, 2nd 'Korean Young Artists Series(KYA)', Translation of the Difference, 주홍콩한국문화원, 홍콩
2017 RITUAL_지속가능을 위한 장치(기획 및 참여), 신한갤러리 역삼, 서울
2017 리허설을 위한 변명, SNU Gallery. PAJU, 파주
2015 계획된 우연, NAVER X OPENGALLERY
2015 상상의 기술들, 디굿, 남양주
2014 Sping up, 아트팩토리, 파주
2012 존재의 흔적, 갤러리 그림손, 서울
2012 독백의 방편, gallery blessium, 용인
2012 젊은 그대, 아트포럼뉴게이트, 서울
2011 Welcome to my world, galleryEM, 서울
2010 미래의 작가전, 공아트스페이스, 서울
2010 FACING KOREA NOW, Canvas international art, 암스테르담, 네덜란드
2010 한국화의 이름으로, 포항시립미술관, 포항
2010 풍경으로 꿰어내다(기획 및 참여), 현 갤러리, 서울
2009 풍경화 아닌 풍경, 포천아트밸리, 포천
2009 Going up 30 나를 세운다_이립(而立), 연희동 프로젝트, 서울
2009 건물은 세워지고, 자연은 흐르고, 서정욱 갤러리, 서울
2009 이인이각-그들이 보기에도 그와 같았을 것이다, 샘표 스페이스, 이천

2009 MOVE ME, 갤러리 그림손, 서울
2009 봄을 기다리며, 아트포럼뉴게이트, 서울
2009 상처로 그리다, 갤러리 우덕, 서울
2008 미끄러진 색들, 신한 갤러리, 서울
2008 SNU openstudio, 서울대학교 미술대학, 서울
2008 대운하 건설에 관한 論議展, 서울대학교 중앙도서관, 서울
2008 0+1 project, 갤러리 영, 서울
2008 FLORAL OUTING, 아트포럼뉴게이트, 서울
2007 <U_惟>展, 세종아트갤러리, 서울

아트페어
2019 Union Art Fair, 서울
2018 Union Art Fair, 서울
2017 Union Art Fair, 서울
2010 Korean Art Show, 뉴욕
2009 The Affordable Art Fair New York City, 뉴욕
2009 KIAF(Korea International Art Fair), 서울
2009 SOAF(Seoul Open Art Fair), 서울
2008 The Affordable Art Fair New York City, 뉴욕
2008 ASYAAF(Asian Students and Young Artists Art Festival), 서울

레지던시
2020 인천아트플랫폼, 인천

선정
2019 소마미술관 드로잉센터 아카이빙 작가선정, 소마미술관
2018 한국예술창작아카데미 시각예술 작가선정, 한국문화예술위원회
2013 예술인창작디딤돌 창작준비금, 한국예술인복지재단
2012 시각예술 창작활성화지원금, 서울문화재단

소장
국립현대미술관 정부미술은행
서울대학교 미술관
서울대학교 분당병원

이재원

기억
관념
가상
구(sphere)
구체화(具體化)
구체(球體)-공간
안과 밖
관찰자
지도 이미지
360도
왜곡
리토폴로지(retopology)
체화
물질화

이재원

'가상 세계'와 '현실 세계'의 교차점을 '실재'의 맥락으로 재해석해 보려는 필자의 고민은 이재원 작가의 작업에서 말하고 있는 많은 부분에 맞닿아있었다. 작가는 구글, 네이버, 다음 등의 포털 사이트에서 제공하고 있는 인터넷 상의 지도가 우리의 물리적 현실 세계를 이미지화하여 가상의 공간을 만들어낸다고 보았다. 그리고 기억과 관념에 따라 같은 공간이 다르게 보이는 체험을 하게 되면서, 이미지를 본다는 것이 하나의 관념으로 세상을 보는 것이기 때문에 이 역시 가상화의 작용이라 믿었다. 작가의 이러한 생각은 가상과 현실의 관계를 연구하고 있는 필자에게 매우 흥미로웠다. 특히 작가의 《리토폴로지(RETOPOLGY)》 전시에 소개된 여러 작품들은 관념의 공간과 가상의 공간에 대한 작가의 생각을 잘 표현하고 있었다. 또한, 작가는 오랜 시간 동안 관념과 신체의 관계에 대해 고민하고 있었는데 이것이 어떻게 서로 연결되어 작업에서 드러나는지 살펴보겠다.

관찰자

기술의 발전은 우리의 '본다'라는 개념 역시 변화시켰다. 세상을 비추는 도구는 내 육안에 비치는 세상을 보는 것에서 더 나아가 나의 시각을 확장시켰다. 지금은 지구에 있는 우리가 지구 밖에서 지구를 바라보는 것도 가능하다. 지구 전체를 조망할 수 있는 능력을 가진다는 것은 특별한 의미를 내포한다. 현재 나의 위치에서 내 시각을 분리한다는 뜻이기도 하고, 우주 속에 내가 존재하고 있음을 알게 해주는 것이기도 하다. 또한, 지구라는 둥근 구(sphere)가 진짜 둥근지를 내 눈으로 확인해 볼 수도 있다. 연못에 비친 나를 보다가 거울로 나를 바라보고, 사진기를 통해 그때의 나의 모습을 기록하고, 카메라를 통해 나의 움직임을 담고 이제는 내가 자리하고 있는 지구 바깥에서 지구를 볼 수 있게 된 것이다. 이렇게 기술의 발달은 나의 시각을 무한대로 확장시켰고 내가 이 세계를 멀리서 지켜볼 수 있는 관찰자가 되게 하였다.

기억, 관념, 가상

이재원 작가는 어른이 되어 어릴 적 다니던 학교에 찾아갔을 때 낯선 감정을 느낀 적이 있다고 말한다. 이러한 느낌은 사진이나 이미지와 같은 정보만을 가지고 머릿속으로 상상하던 여행지에 실제 가보게 되면 영 다른 느낌을 받게 되는 것과 같다. 특히 낯선 장소에 가서 오감을 열

고 그 공간을 직접 온몸으로 느낄 때 그 장소는 완전히 다르게 와 닿는다고 작가는 말한다. 같은 장소에 있는 같은 대상들이 때에 따라 다르게 보이기도 한다. 우리가 느끼고 생각하는 것들은 언제나 많은 것들의 영향 아래 있기 때문에, 언제나 항상 내가 생각하는 것과 실제 세계는 다를 수 있다. 또는 내 맨눈으로 보는 세계는 내가 어떻게 체화하는지에 따라 다르게 느껴진다. 이러한 작가의 생각은 내 머릿속의 관념이 실제 보는 것에 얼마나 영향을 미치는지를 드러낸다. 인식하기 때문에 존재한다는 것, 생각하는 대로 세상이 보인다는 말은 비록 우리 눈이 객관적인 시각 체계의 기능을 하고 있더라도 그것을 느끼고 받아들이는 데에는 무언가 다른 것들이 개입한다는 것을 보여준다. 작가는 그 '무언가'를 발견하기 위해 작업을 진행한다. 이러한 작가의 생각은, 현실은 실제의 객관적이고 가상은 객관적으로 증명할 수 없는 가짜 세계라는 것에 의심을 품는 것이다. 우리가 상황에 따라 같은 것을 보더라도 다른 부분에 주목하게 되는 이유는 어떠한 내적인 작용이 결합하게 되어 '나'라는 몸을 통해 보는 세계가 사람마다 같은 것으로 인식되지 않기 때문이다. 비록 그 대상이 같다고 할지라도 말이다.

공간 이동

대학교 시절부터 인체 작업을 많이 했던 작가는 몸, 신체, 육체에 대해 고민해왔다. 생각은 내 머릿속에서 자유롭지만 몸은 부자유하다고 작

가는 생각했다. 이는 육체를 가진 존재가 가질 수밖에 없는 필연적 한계에 대한 고민이기도 하지만, 그럼에도 불구하고 작가는 자신의 신체를 통해 세상을 만나고 무언가를 보고 듣는 체험이 특별하다고 생각한다. 이처럼 이재원 작가가 말하는 경험의 세계는 단순히 대상을 바라보는 것에서 나아가 무언가의 작용을 통해 지각하고 나를 둘러싼 모든 사물과 상호작용하며 함께 만들어가는 세계이다. 또한, 그는 관념에 따라 세상이 변한다고 보았고 관념화된 이미지가 깨진다는 것은 가상의 세계 밖으로 나오는 경험을 하는 것이라 보았다.

작가가 20대 초 군대에 있을 때 위병근무 출입통제를 위해 한 자리에 계속 서 있던 경험이 있었다. 매우 지루한 시간이었지만 작가는 위병근무를 서는, 그 정지된 것 같은 시간을 좋아했다. 그는 70년대에 지어진 건물과 수십 년이 지나도 별로 변화가 없는 그 공간의 풍경이 이색적으로 다가왔고, 옛날 이 장소에 서 있던 누군가가 보았던 그 풍경이 지금 자신이 보고 있는 풍경과 별로 다르지 않을 것으로 생각했다. 이런 생각을 하며 위병근무의 시간을 보냈던 작가는 마치 현실에 존재하지 않는 사진을 보듯, 과거 이곳에 있었던 누군가를 찍은 빛바랜 사진을 상상했다. 마치 영화의 한 장면처럼 영화 속 과거의 한 장면을 상상한 것이다. 그리고 2003년 현재의 자신의 모습을 찍은 선명한 사진을 머릿속에서 상상하며 비교한다. 만약 그 순간 그 장소를 큐브로 재단하여 다른 시간에 놓는다면 어떨까? 라는 상상을 하며 작가는 가상적 시간과 공간에 대해 궁금해했다.

가상 공간 속 현실 공간

작가가 이러한 방식으로 작업을 시작한 배경에는 앞서 언급했던 것과 같이 기억, 관념, 가상이라는 고민과 연결되어 있다. 작가는 인터넷 지도 서비스 중 하나인 로드뷰를 촬영하는 차가 과거 자신이 있던 거리에 지나갔다는 것을 기억하고 지도에서 그 지역을 찾아낸다. 작가는 그때를 2010년도쯤으로 기억하고 있는데, 친구와 함께 청량리에 있는 작업실 근처에서 카메라를 단 차가 로드뷰를 촬영하기 위해 길을 지나는 것을 우연히 보게 되었다. 카메라 자동차를 사용하여 로드뷰를 제작하기 시작한 초반의 일이었기 때문에 작가는 그 광경이 신기하여 카메라를 보며 손을 흔들었다고 한다. 그리고 한참이 지난 후 <구체풍경(Specific Landscape)> 작업을 하면서 지도 이미지 리서치를 하다가 불현듯 그 경험이 머릿속을 스쳤고, 작가는 그때 그 작업실 주변의 지도를 검색하여 자신이 찍힌 사진을 발견해낸다. 규범상 사람의 얼굴이 모자이크되기 때문에 모자이크된 작가와 친구들은 로드뷰의 한 켠에 박제되었다.

그런데 실제 이 공간에는 작가와 석희, 선희라는 친구와 함께 있었는데, 작가는 이 사진을 보기 직전까지 자신이 석희와 선희가 아닌 다른 친구와 함께 있었다고 기억했다. 하지만 그때 사진을 보며 기억 속에서 지워졌던 선희가 그곳에 자신들과 함께 있었음을 알게 된다. 이렇듯 기억에는 언제나 틈이 존재하기 마련이다.

이렇게 내 현실의 경험이 가상 공간에 옮겨지듯, 이제는 가상 공간에

이재원, <capture>, 석희, 선희와 나, 2019

기록된 과거에서 자신의 모습을 발견한다. 이처럼 가상 공간과 현실의 공간은 서로 중첩되어있다. 하지만 완전하게 다른 방식으로 작동된다.

3차원 이미지

가상 공간 속 로드뷰 지도는 실제 우리가 살고 있는 공간을 둥글게 만들고 가상 공간에서 구체화 시킨다. 그리고 이 가상 공간 안에 존재하는 이미지들은 평면 지도나 위성 지도와는 또 다른 감각을 만들어낸다. 웹상의 지도인 로드뷰에서는 외부의 시선이 그 공간을 기록한다. 그리고 그 기록한 시선과 같은 자리에서 내가 다시 그 공간을 바라볼 수 있다. 이처럼 기술을 통해 나는 안에 존재하는 사람이기도 하고 나는 밖에서 보는 존재가 되기도 한다.

　지금은 다음, 네이버, 구글 등에서 모두 로드뷰 지도를 제공하고 있는데 이것의 시작은 포토신스(Photosynth)라고도 볼 수 있겠다. 포토신

스는 마이크로소프트에서 개발하다가 지금은 중단한 응용 프로그램인데 실제 사진을 모아 조합하여 3D 파노라마처럼 입체감을 주는 것이다. 이 응용 프로그램 기술의 핵심은 2D 사진 이미지들을 조합하여 3D로 만드는 과정에서 발생하는 왜곡을 처리하는 것인데 무척이나 많은 사진이 필요하다. 이 사진을 여러 레이어로 겹쳐 360도 각도의 사진을 만들어낸다. 여기서 사용된 그래픽은 스칼라 벡터(Scalar Vector)라고 한다.[1] 물론 지금은 360도 카메라도 개발되었고 수많은 사진을 모으지 않아도 입체적인 이미지를 만드는 프로그램이 개발되었기 때문에 이 포토신스 사진 앱은 기능을 멈췄다. 사진을 조합하여 3차원의 모델을 만든다고 하는 이 실험은 다음 단계인 '마이크로소프트 픽스(Microsoft Pix)'라는 지능형 카메라 앱으로 2016년 7월에 출시되었다. 'Microsoft Research for iOS'에서 개발한 이 응용 프로그램은 사진의 상, 하, 좌, 우를 조합하여 파노라마 사진을 만들어 주고 이것을 움직이는 동영상으로 구현해 주는 기능을 담고 있다.

갇힌 존재들

앞으로 설명할 <구체풍경> 작업은 앞서 말한 로드뷰의 일화와 함께 <Self Portrait> 시리즈에 영향을 받았다. 작가가 대학원 석사를 마치고 몇몇 일을 하게 되었는데, 한 회사에서 일하고 있는 동안 그 회사가 경

[1] 포토신스: https://terms.naver.com/entry.nhn?docId=3586658&cid=59277&categoryId=59278 (2020년 5월 28일 접속).

영난을 겪게 되어 구조조정을 하게 되었다고 한다. 복잡한 회사 사정으로 인해 불합리하게 직원들이 정리해고되는 과정에서 작가는 노조 활동을 하게 되었는데 그때 작가는 광화문에서 1인 시위를 하게 된다. 그 과정에서 작가는 사람들의 목소리를 기록하고 싶어졌고 그래서 만들어진 작업이 <Self Portrait> 시리즈이다. 이 영상 작업에서는 자신의 목소리를 내고 싶은 사람들이 자신을 어떻게 증명할 수 있는지에 대해 다룬다. 영상 속에 나오는 텍스트는 어떤 인물이 자신을 소개하는 글이다. 자신을 드러내고 목소리를 내는 것이 쉬운 것이 아니라는 걸 작가는 노조 활동, 점거 농성, 1인 시위를 하며 느끼게 된다. 작가가 이 작업을 하는 이유는 어딘가에 갇혀서 존재하는 것들을 밖으로 내보내야만 한다고 느꼈기 때문이다. 텍스트 안에 갇혀있는 개인의 모습이 결국 타인이 바라보기에는 한 명의 가상의 인물과도 같았다. 그들이 증명하고자 하는 존재는 다른 사람들이 보기에는 존재하는지 알 수 없는 모르는 사람이다. 작가는 이를 "관념적 대상"이라 표현한다.

이러한 작가의 생각들이 모여 '가상' 그리고 '바라봄'이라는 키워드가 만들어졌다. 그리고 광화문에서 1인 시위하던 자신이 바라본 광화문의 풍경을 본떠 <구체풍경(Specific Landscape)> 작업이 만들어진다.

안과 밖

이재원 작가의 설치-영상 작업인 <구체풍경>은 《리토폴로지(RETOPOLGY)》라는 제목의 개인전에서 소개됐다. 작가는 큰 공처럼

이재원, <Self Portrait_Dohoon>, 싱글 채널 비디오, 00:03:18, 2014

생긴 둥근 구 안에 카메라를 설치하였다. 반투명해 보이는 구는 표면에 광화문의 거리 이미지가 코팅되어 있고 안쪽에는 카메라가 규칙적으로 움직이고 있다. 반투명한 재질 때문에 구 표면 밖에서는 그 안에 들어 있는 카메라가 어렴풋이 보인다. 여기서 작가가 의도하는 바는 그

구를 바깥에서 보는 관객의 시선과 구 내부에 있는 카메라의 시선을 동시에 바라보는 것이다. 다시 말해 앞서 필자가 말한 "관찰자"가 되는 순간을 목격하는 것이다.

전시장엔 마치 지구의 모양과 같은 구가 놓여있다. 작가에게 이 구의 형체는 로드뷰나 구글맵 등에서 어떤 공간이나 풍경이 360도의 시선으로 표현되는 것과 같다. 이것은 작가가 그동안 보아왔던 자신을 둘러싼 360도 풍경을 뜻하기도 한다.

상상 속의 세계

한편 평소 눈을 통해 본다는 것의 의미에 대해 그리고 그 작용에 대해

이재원, <구체풍경(Specific Landscape)>, plexiglas, arduino, step motor, iphone, laser print, monitor, 120x120x120cm, variable installation, 2019

많은 생각을 하는 작가는 우리가 눈을 통해서 보지 않고도 경험하는 세상은 꿈속에서 존재하는 세상이라 여기는 듯하다. 그리고 작가는 우리가 사는 세상이 마치 다중우주와 같이 여러 세계로 존재한다면 그 세계의 모습은 책처럼 존재할 것이라 상상했다. 하나의 책이 하나의 세상이라면, 한 페이지, 한 페이지가 그 세계를 구성하는 요소가 될 것이다. 또한, 작가는 우리가 바라보는 세계의 겉면이 하나의 막이라면, 지퍼를 열고 그곳을 벗어나서 다른 공간으로 이동할 수 있다고 상상했다. 꿈속에서는 신체를 가지고 있지 않아도 무엇이든 체험할 수 있는데, 꿈속에서처럼 우리의 몸을 벗어나 존재할 수 있는 가능성이 있는 것이다. 한편 작가는 아주 어릴 때 세상에 '나'란 사람이 한 명만 존재한다는 것이 의아했다고 말한다. 사람들마다 저마다의 눈으로 각기 다르게 세상을 보고 있는 것도 신기하고 내가 다른 사람이 될 수 없다는 제한이 있다는 것이 이상하게 느껴졌었다고 전했다. 이때부터 작가는 보이는 것은 존재하고, 보이지 않는 것은 상상일 뿐이라는 의견에 동의할 수 없었다.[2]

구체화(具體化)

<구체풍경>에서 카메라의 시선은 구 내부에서 바깥을 향해 있다. 그리고 그 카메라가 보는 풍경은 구 바깥에 설치된 모니터 화면에 폐쇄회로(CCTV) 방식으로 실시간 상영된다. 전시장에 방문한 관람객은 이 구

2) 2020년 8월 14일 작가와의 인터뷰 내용 중.

와 모니터를 함께 볼 수 있고 구의 표면을 지켜볼 수도 있다. 그리고 구 안에 반투명한 카메라가 있음을 감지한다. 그 후 자신이 구를 바라보고 있는 모습이 모니터에 나타난다는 것을 깨닫게 된다. 구 안에 있는 카메라는 구 바깥에서 구를 쳐다보고 있는 관람객을 찍고 있고 카메라의 시선으로 바라보는 세계는 구 설치물 맞은편에 있는 모니터에서 실시간으로 상영된다. 카메라가 구 안에서 바깥을 향해 바라보는 시선과 관람객이 구 밖에서 구를 바라보는 시선이 공존한다. 그 모든 것을 바라보는 우리는 또 다른 관찰자가 된다.

 작가는 <구체풍경>이 '구체화' 작용을 나타낸다고 보았는데, 그가 '구(sphere)'의 이미지에 주목하면서, 구체(球體)와 구체(具體)라는 동음이의어를 통해 자신의 작업을 설명한다. 이는 언어유희를 넘어, 작가가 했던 많은 고민들을 함축적으로 드러낸다. 이렇게 작가는 모든 현상의 정보들이 구체성을 띠는 부분을 구체화(具體化)의 작용이라 표현하면서 구의 이미지를 탐구하고자 한다.

가상 공간 안의 이미지

이재원 작가는 '구'의 형태를 자신의 시선으로 보는 가장 가까운 풍경이라 여긴다. 그래서 최근 제작되는 지도도 우리가 실제 눈으로 바라보는 것과 가장 비슷한 모양으로 만들기 위해 '구'의 형태로 제작된다. 우리의 눈을 통해 바라보는 세상은 360도 카메라로 촬영했을 때 보이는

것과 가장 닮아있다. <구체풍경>에서도 '구' 형태를 통해 풍경을 제시하는 이유가 여기에 있다. 그리고 우리가 실제 대상을 가상 공간에 놓는 방법에는 여러 가지가 있는데, 세상을 이미지화하여 인터넷이라는 가상 공간에 렌더링하는 방법이 그중 하나다. 이것이 작가가 만들어내는 가상의 구체 공간이다.

리토폴로지

작가는 <구체풍경>에서 한발 더 나아가 '리토폴로지(retopology)' 방식의 작업을 진행하는데, 컴퓨터상에서 수집한 사진으로 구체 이미지를 만들고, 그것을 3D 그래픽 프로그램을 활용해 3D 오브제에 입힌다. 이 모든 작업이 컴퓨터라는 가상 공간 안에서 만들어지는 것이다. 그리고 그것을 리토폴로지를 통해 변형시킨다. 이러한 작가의 작업을 이해하기 위해 우선 '토폴로지(topology)'에 대한 개념을 먼저 이해할 필요가 있다.

 우선 '리토폴로지'는 3D 그래픽 용어인데, 표면을 재구성하는 것을 지칭하는 용어이다. 컴퓨터 3D 그래픽을 사용해 입체적인 대상을 만들어낼 때, 이 과정에서 생기는 3D 오브제의 겉면을 둘러싸게 되는 표피 이미지는 위상이 배치된 즉 다시 말해 토폴로지된 이미지이다. 그리고 만약 컴퓨터상에 존재하는 이 3D 오브제의 표면에 위상을 재배치한다면 이것은 재-위상 배치라는 뜻인 리토폴로지(retopology)라 부를 수 있

다. 이렇게 표면을 나누고 토폴로지를 하는 행위와 그 표면을 다시 재배치하는 리토폴로지는 철저히 가상 공간 안에서만 가능한 일이다. 가상 공간에서는 3D 이미지 표피에 토폴로지 하는 행위를 통해 우리 눈에 입체감을 준다. 이것은 입체적 오브제로 인식하게 하는 나름의 방법을 구현하기 때문에 실제 물리적 공간에 존재하는 입체적 물체와는 그 존재 방식이 다르다.

차원의 데이터값

여기서 작가는 이미지를 형상이 아닌 데이터로 실험한다. 가상 공간 속에 존재하는 입체적 이미지의 표면을 평면적 이미지로 이해하고 여기서 작위적으로 면을 분할한다. 그리고 그래픽 툴 상에서 구체(球體) 이미지를 리토폴로지하며 발생하는 왜곡을 포착하고자 한다. 그 방법이 작가가 그래픽 프로그램 안에서 이미지를 접거나 구기면서 표면을 변형시키려는 것인데 이러한 인위적 동작을 통한 왜곡의 행위를 통해 만들어진 이미지의 전개도를 만들고 그것을 다시 3차원으로 접어 입체적인 구조물을 만든다. 수없이 변형되는 2차원과 3차원 사이의 치환 작업은 그 차이 값에 대한 데이터를 시각적인 방식으로 보여주고자 하는 것이다.

이재원, <펼치기(unfold)>, foamex, inkjet print, 각 21x29cm (x70), 2019

<펼치기(unfold)> 세부 이미지

이재원, <펼치고 접기(Unfold and fold 3)>, stainless steel, uv print, 160x70x100cm, 2019

<펼치기>와 <펼치고 접기>에서 리토폴로지의 개념을 사용하여 작업하면서 과거 <구체풍경>에서 다루었던 사적인 내러티브는 제거되고 작가가 고민하던 이미지의 형식과 가상의 문제에 더 주목하게 되는 것을 볼 수 있다. 조금 더 거시적인 시선으로 동시대의 이미지들을 바라본 결과, 작가는 이미지들이 가상의 영역에서 사용되고 왜곡되는 모습들에 더 관심을 갖게 된 것이다.

특히 작가는 <구체풍경> 작업을 하면서 이미지 포맷에 관심을 갖게

이재원, <펼치고 접기(Unfold and fold 1)>, stainless steel, uv print, 130x70x60cm, 2019

이재원, <펼치고 접기(Unfold and fold 6)>, stainless steel, uv print, 40x20x24cm, 2019

이재원, <펼치고 접기(Unfold and fold 7)>, stainless steel, uv print, 40x25x25cm, 2019

되었는데 '구'의 이미지가 2차원 이미지는 아니기 때문에 장면, 장면들이 연속되는 순간들의 공간이라 생각하게 된다. 그런 생각들이 가상의 공간에 대한 관심을 더 커지게 했는데 그래서 작가는 가상의 공간을 변형하는 것이 가능할지 실험하게 된다.

잠재태

가상의 공간을 컴퓨터상에서 변형시키면 이미지 표면이 왜곡되는데 그 표면이 왜곡되는 것은 좀 더 넓게 생각해 보면 이미지는 한 사건이 투영되어 있고 관념들이 녹아있는 것이다. 그렇기 때문에 이미지를 비트는 행위는 관념을 깨뜨리는 행위 또는 내가 지각한 것들을 새롭게 보게 하는 순간이라 볼 수 있다. 작가가 펼치거나 접거나 하는 이미지는 그 이미지에 담긴 관념과 경험에 균열을 가하는 과정이 된다. 이때 작가가 말하는 이미지의 왜곡은 '리토폴로지'를 통해 이미지를 비틀거나 위상을 변형시키는 것이고, 한 사건으로서 투영하고 있는 이미지와 관념들이 녹아 있는 것이기 때문에 누군가가 만들어낸 이미지를 수집하여 작업하는 작가는 다른 사람의 경험이 내재된 이미지들을 갖게 되는 것이다. 물론 그것이 리토폴로지하여 어떻게 접히게 되는지, 마지막에 어떤 형태가 될지는 작가는 예상하지 못한다.

이재원, <retopology j0>, paper, laser print, 9.5x7x6.8cm, 2019

이재원, <retopology n02>, paper, laser print, 18x15x3.5cm, 2019

이재원, <retopology n01>, resin, water decal paper print, 10x10x25cm, 2019

가상의 물질화

작가는 현재 새로운 방식으로 작업을 계속하고 있는데 지금까지 '리토
폴로지' 방식을 통해 실험한 것이 이미지를 비틀고, 펼치고, 접고, 편 것
이었다면 이제 가상의 이미지를 현실로 꺼내오면서 펼치고 접었던 이
미지를 다시 입체로 구성하게 된다. 작가가 현재 작업 중에 있는 <리토
폴로지(retopology)> 시리즈는 가상이 실재화 되는 과정을 보여준다.
 이는 다시 말해 작가가 지속적으로 관념과 육체에 대해 고민하던 바
를 '체화'라는 방식을 통해 이해하고자 하는 것이다. 잠재되어 있던 데

이재원, <retopology g01>, wood, water decal paper print, 10x11x16cm, 2020

이터들은 다시 물질로 구성되고 이 물질은 현실 세계에서 작가가 육체를 통해 체화하여 지각하게 된다.

이재원(Jaewon Lee)

http://leejaewon.net

학력

2020 홍익대학교 미술학과 조소전공 박사과정

2011 서울시립대학교 환경조각학과 대학원 졸업

2008 서울시립대학교 환경조각학과 졸업

개인전

2019 리토폴로지(RETOPOLOGY), 디스위켄드룸, 서울

2019 구체풍경(Specific Landscape), 스페이스바, 서울

2010 두터운 세계, 현갤러리, 서울

2010 New Discourse 최우수작가전, 사이아트갤러리/사이미술연구소, 서울

단체전

2019 저작(著作)과 자작(自作), 홍익대학교박물관, 서울

2019 Parallel, 평택호미술관, 평택

2018 색과 빛의 스펙트럼 포스코갤러리, 포항

2017 5-7-5 展, 동경대학교, 일본

2017 메멘토모리, 예술가방(쿤스트윈), 서울

2017 착착착-맺음갤러리, 서울예술치유허브, 서울문화재단, 서울

2017 개소를 위한 우정, 복합공간소네마리, 수유너머104, 서울

2015 알로호모라, 아파레시움 미아리더텍사스-더텍사스프로젝트, 서울

2011 창조와 패러디, 제주도립미술관, 제주도

2011 SMART, 경남도립미술관, 창원

2010 퍼블릭아트 선정작가 특별전, 터치아트갤러리, 헤이리

2010 The Intersection, DNA갤러리, 서울

2009 서울시 도시갤러리 프로젝트<서울시와함께일어서自> 참여작가, 서울디자인재단, 서울

레지던시

2017 서울예술치유허브 7기입주작가(클리나멘단체입주), 서울문화재단

수상

2010 월간 퍼블릭아트 선정작가대상, 본상 12인

2009 제1회 New Discourse 최우수상

작품소장

2010 Mirror, 국립현대미술관 미술은행

2010 Walking, Cell-Portrait, 코오롱

윤제원

윤제원

윤제원 작가는 유화, 아크릴화, 수채화를 이용하여 가상 이미지를 만들어내고 이를 사진을 통해 재매개되는 현상을 실험한다. 미디어를 통해 재매개된 회화에 관심을 갖고 특히 가상과 현실의 관계를 파악하며 가상세계에서 조작되는 이미지에 대해 이야기한다. 또한, 가상현실 속에서 보이는 현실 공간을 다루는데, 아트게임(Art Game)이라는 용어를 사용하기도 하고 게임의 형식을 빌려 관람객이 스크린 위에 터치로 개입할 수 있는 여지를 만들어내기도 한다. 작가는 사이버스페이스의 이미지와 정보가 뉴미디어의 일종으로 관객에게 수용될 수 있는지를 실험하며 이것이 시각적으로 구체화될 때 발생하는 현상에 주목한다. 필자가 컴퓨터와 디지털 기술을 매개로 한 예술을 리서치 하면서 알게 된 윤제원 작가는 가상세계와 현실 세계의 연결된 틈과 그 관계에 대해 다층적으로 표현하고 있었다. 특히 <Pixel·Line·Touch> 작업에서는 아날로그 회화와 디지털 회화 사이의 소실된 정보를 다루고 <버츄얼 도원도> 시리즈에서는 가상과 현실이 직접적으로 이어져 있는 모습을 보여준다.

픽셀과 터치

디지털 회화가 아날로그 회화와 다른 점은 무엇일까? 같은 이미지가 표현된 회화를 디지털화했을 때 그 정보는 어떻게 달라지고 또 그것을 보는 우리는 과연 어떻게 인식하게 되는 것일까?

디지털화된 화면에서 디지털 이미지는 '픽셀(pixel)'로 존재한다. 디지털 이미지를 크게 확대했을 때 네모난 모양으로 된 점들이 모여있는 것을 볼 수 있는데 그것이 바로 픽셀이다. 같은 면적에 픽셀이 촘촘하면 해상도가 높아지고 듬성듬성하게 있을수록 우리가 소위 우리가 말하는 '깨진 이미지'인 저화질의 이미지가 된다. 디지털 이미지가 디지털 매체의 화면에 보였을 때와 마찬가지로 그것을 프린트했을 때도 마찬가지다.

디지털 이미지의 최소 단위를 픽셀이라고 한다면 전통적 방식으로 제작된 아날로그 회화 이미지는 무엇으로 구성되어 있을까? 우리가 '그림을 그린다'라고 할 때 우리는 손에 붓 등을 쥐고 물감을 묻혀서 화면 위에 닿게 하여 흔적을 남기는 행위를 떠올린다. 이러한 연유로 윤제원 작가는 회화 이미지의 최소 단위를 '터치(touch)'라 부른다. 그리고 이 픽셀 또는 터치들이 연결되면 '라인(line)'이 된다.

노이즈를 통한 사실적 재현

윤제원 작가는 디지털 방식과 아날로그 방식으로 제작된 회화의 사이에서 이미지가 만들어지는 과정을 실험한다. 우선 작가는 캔버스를 다

섯 부분으로 나눠 순색의 물감을 배치하여 칠하고 그 색 중간의 경계를 모호하게 블러(blur) 처리하여 그라데이션(gradation)을 만든다. 그리고 그 위에 펄과 자개(pearl powder, mother-of-pearl)를 계속해서 덧바른 후 인터넷에서 발견한 이미지를 포토샵으로 조작하여 프로젝터로 캔버스에 투영시킨다. 이때 이미지상(狀)이 캔버스 표면에 비치는데 여기서 이미지의 바탕이 되는 빈 여백을 흰색의 유화 물감으로 또다시 계속 덧칠하며 중첩시킨다. 이때 유화 물감의 터치들은 두께감으로 인해 캔버스 표면과 접촉되지 않고 빛을 받으면 펄과 자개의 반짝임으로 인해 더 도드라져 보인다. 작가가 계속 물감으로 칠해서 두툼해진

윤제원, <Pixel·Line·Touch>, 캔버스에 혼합재료(아크릴, 펄 가루, 겔), 유화, 91x73cm, 2018

부분 디테일

그 면적은 프로젝션한 이미지 형상에서 벗어난 부분이다. 여기서 이미지의 상이 투영한 부분과 그렇지 않은 부분이 나뉘는데, 작가는 이미지가 없는 빈 공간에 더욱더 많은 터치로 공을 들인다. 계속 덧바르고 중첩시켜 축적이 된 물감들은 이미지와 점점 분리되는데, 작가는 이러한

윤제원, <Pixel·Line·Touch>, 캔버스에 혼합재료(아크릴, 펄 가루, 겔), 유화, 72.7x60.6cm, 2018

행위를 이미지를 제외한 여백에 계속 "노이즈를 만들어내는 과정"이라 설명한다.

윤제원 작가가 아날로그와 디지털 회화 사이에서 실험하고자 하는 것은 단순히 아날로그를 디지털화시키거나 디지털 이미지를 아날로그화 시키는 것이 아니다. 작가가 하는 행위는 디지털과 아날로그 사이에서 '회화'가 구성되는 과정을 보여준다. 단지 그의 작업은 매우 아날로그 적이기도 하면서 동시에 매우 디지털적일 뿐이다. 그의 회화적 결과물은 마치 디지털 세상에서 온 이미지가 현실 속의 물성과 교접하면서 생겨난 하이브리드적 존재가 된다.

이미지의 물성

윤제원 작가는 컴퓨터 이미지와 현실 속 물성을 가진 이미지를 비교한다. 그는 <세 개의 여협도>에서 같은 이미지를 각기 다른 매체에 통과시켰을 때 발생하는 차이와 그 속에서 존재하는 간극을 보여준다. 작가는 "사이버스페이스에서 만들어지는 회화는 과거 회화의 맥락과는 전혀 다른 것"이라 보았다. 작가는 우리가 보는 대부분의 이미지가 왜곡된 정보를 가진 이미지라고 설명한다. 그는 "대상이 컴퓨터의 언어인 0과 1로 변환되어 DPI(dot per inch)로 환산되는 순간 정보의 왜곡과 손실은 필연적일 수밖에 없다. 하지만 우리는 대부분의 경우 별다른 의심 없이 이 '왜곡된 정보'만으로 대상을 파악하게 되고 회화, 사진, 컴퓨터 그래픽의 이미지들은 미디어상에서 등가(equivalence)가 된다"라고 말한다.[1] 디지털상에서 작동하는 이미지는 그 정보가 왜곡돼 있을지라도 우리가 그것을 미디어를 통해 바라본다면 등가의 이미지로 인식한다. 그래서 전통 회화와 디지털 회화는 그 존재의 방식과 작동방식이 매우 다르다. 비록 그 이미지의 상이 같더라도 말이다.

작가는 <세 개의 여협도>를 통해 이들의 이미지가 어떻게 등가가 되고 있는지, 그리고 어떻게 회화 매체의 특성을 가지게 되는지를 보여주고자 했다. 작가는 종이에 수채화를 그릴 때 건조 과정에서 생기는 우글거림까지도 예상하여 "스케치 과정에서도 미묘한 아나모르포즈(anamorphose)를 적용"했다고 밝혔는데, 이를 컴퓨터 그래픽과 사

[1] 작가가 제공한 작업 설명 글에서 인용.

진을 통해서 같은 것으로 등가 시켰으며, 작가는 이를 "회화가 재매개 (remediation) 되어 오브젝트로 작동"하는 것을 보여주고자 했다.[2] 작가가 이러한 작업을 등가시킬 수 있는 것은 회화 제작을 위한 훌륭한 손재주를 가지고 있는 동시에 사진과 컴퓨터 등의 미디어를 잘 다룰 수 있는 데에 있기도 하다. 그렇기 때문에 그는 아날로그와 디지털 매체를 양방향으로 번역하는 데에 있어 어색함이 없다.

윤제원, <세 개의 여협도>, 혼합재료, 가변설치, 2015
왼쪽: 사진(프린트), 10x7cm, 2015
중간: 면지에 수채(중목_356g),168x118cm, 2015
오른쪽: 컴퓨터 그래픽(페인터.11+포토샵.CS5), 프린트, 5.9x4.2cm, 2015

2) 작가가 제공한 작업 설명 글에서 인용.

등가(equivalence)의 규칙

윤제원 작가가 <세 개의 여협도>를 통해 이야기하는 바는 ① 미디어를 통한 물성, ② 현물적 가치, ③ 미적 가치, 이 세 가지이다. <세 개의 여협도> 우선 중간에 가장 큰 수채화 <여협도>에서 파생한 작업이다. 그리고 그것을 사진을 찍었을 때 그리고 그것이 컴퓨터 그래픽으로 옮겨졌을 때 같은 이미지이지만 그 물성은 모두 다르다. 물론 이러한 물성의 표현만이 아니라 회화, 사진, 컴퓨터 그래픽의 이미지들이 미디어를 통해 등가가 되는 것을 보여주기도 하지만 작가는 또 다른 부분에 주목한다.

 작가는 게임에 관심이 아주 많을뿐더러 게임 속에 등장할 법한 캐릭터들도 만들어낸다. 게임 속 아이템의 가치가 현실 세계에서 물건의 가치와 같다고 생각하여 현실과 사이버스페이스의 요소들을 등가시키는

회화, 사진, 컴퓨터 그래픽의 세 작품이 미디어별로 재매개(remediation) 되어 등가 되는 예

것이다. 게임 캐릭터가 가지고 있는 아이템, 그리고 현실 세계에서 사람들이 명품으로 사용하는 물건들이 결국 용도는 다르지만 현물적인 가치를 가지고 있다. 즉 게임 아이템과 현실 물건들이 등가가 된다. 또한 <세 개의 여협도>에 등장하는 여자들의 얼굴은 모두 한국인들이 이

윤제원, <여협도(feat. 호접몽)>, 면지에 수채(중목 356g), 130x119cm, 2016

윤제원, <여우소녀, 복숭아꽃과 금어초>, 면지에 수채(중목 300g), 76x57cm, 2014

상적으로 생각하는 미의 개념에 기반한 얼굴이다. 물론 이러한 캐릭터들은 <여협도(feat. 호접몽)>, <여우소녀, 복숭아꽃과 금어초>에서도 등장한다.

작가는 '가상과 현실의 등가'에 대해 설명하며 '호접지몽'을 예로 든다. 호접지몽에서는 장자가 꿈에서 나비가 되었는데, 꿈에서 깨보니 장자 자신이 나비의 꿈을 꾼 것인지 아니면 나비가 인간이 되는 꿈을 꾼 것인지, 꿈과 현실을 구분하기 힘들었던 순간을 이야기한다. 이처럼 윤제원 작가는 꿈과 현실의 등가를 표현하며 동서양의 인식 체계를 비교한다. 특히 작가는 현대 과학이 증명하는 물질의 개념과 가상의 개념 등을 통해서 이 세상을 정의하려고 노력하기보다 파편적으로 존재하는 이미지가 우리에게 어떻게 인식되는가에 더 관심을 가지고 있다.

현실 경계의 모호성

근대에 이르러 동양적 사유체계는 서구적 사유체계에 비해 논리적으로 입증할 수 있는 근거를 많이 확보하지 못했다. 하지만 작가는 동시대에 서는 양자역학이나 사이버스페이스에 대한 연구로 인해 아이러니하게도 동양적 사상에 대한 논리 체계가 다시금 주목받고 있다고 생각한다. 작가는 "세상을 이데아와 그림자로 나누며 시작하는 서양 철학에 반해, 동양 철학적 사상에서는 장자의 호접지몽(胡蝶之夢)과 같이 가상과 현

실의 경계가 매우 모호하다."[3]라고 말한다. 이러한 생각은 현대에 이르러 동서양 사유의 교차점이 발생했다고 보여진다. 그리고 작가는 시뮬라크르(simulacre)를 통해 이러한 지점을 이해하고자 하였다.

의미의 발생

작가는 <여우소녀, 복숭아꽃과 금어초>에서 의미를 발생시키는 것에 대해 이야기한다. 본래 복숭아꽃의 꽃말은 유혹, 희망, 매력이고 금어초의 꽃말은 욕망, 탐욕이라고 작가는 전했다. 그런데 데리다가 이야기하듯이 의미를 발생시키는 차이는 끊임없이 변화한다. 이는 확고부동하게 고정되어있는 정적인 차이가 아니다.

 특히 작가는 데리다가 이야기하는 의미가 지연되고 중첩되는 부분을 인용하며 자신의 작업 이미지와 의미를 설명하는데 그는 "같은 체계의 다른 요소가 흔적으로 남아 있다가 새 요소와 중첩되고, 이 요소는 또 다른 요소의 흔적이 된다. 다시 말해 그 어떠한 요소도 그 역시 자체적으로 현전하지 못하는 다른 요소를 지시하지 않고서는 기호의 기능을 하지 못한다. 그러므로 의미 작용을 가능하게 하는 것은 데리다의 말대로 차연(différance)이다. 현전의 장에 나타나는 모든 요소는 성행하는 다른 요소들의 흔적을 간직하고 또 미래의 요소와 벌써 관계를 맺으면

3) 작가의 홈페이지 작업 노트에서 인용. https://blog.naver.com/kakan81/221053754883 (2020년 2월 9일 접속).

서 자신을 자기 자신이 아닌 다른 요소들과 관련짓는다"[4]라고 말한다.

 이처럼 윤제원 작가는 모든 언어와 의미는 이 차연에서 보이는 것처럼 비확정적이라고 보았다. 그래서 언어가 가지고 있는 불안정함은 관객들이 자신만의 의미를 만들어내거나 각자 나름의 방식으로 작업을 해석할 수 있는 여지를 준다고 보았다.

예술과 게임

앞에서 작가의 수채화 작업에서 등장하는 게임 캐릭터를 보면 알 수 있겠지만 작가는 게임에 많은 관심을 가지고 있다. 게임은 가상의 세계를 대표하는 것이고 작가의 삶에서 중요한 부분을 차지한다. 작가의 이런 게임에 대한 관심은 결국 그의 삶이 현실과 사이버스페이스에 모두 존재한다는 것을 보여준다.

 특히 작가가 "예술을 플레이한다는 의미로 사용하는, 'Play Art' 즉 '예술 하기'"라는 말을 사용하며 <버츄얼 도원도> 시리즈 작업을 만들었다. 우선 게임 형식의 <버츄얼 도원도.Beta>는 대형 터치스크린을 통해 PC의 디스플레이에서 구동되는 "아트 게임"이다. 이 작업에서 주목할 점은 스크린을 중간에 두고 사이버스페이스와 현실의 세계가 교류한다는 점이다.

4) 앞의 홈페이지.

윤제원, <버츄얼 도원도.Beta(Virtual Utopia Landscape.Beta)>, Art Game(Ver. PC & Touch screen UHD), 2018, 스크린 샷

사건의 발생과 개입

이 시리즈에서 스크린과 터치의 부문을 더 살펴보면, <버츄얼 도원도.Beta>에서 관객이 손가락으로 스크린 터치를 하면 게임 속 사이버 스페이스의 마을에 사건을 만들 수 있다. 예를 들어 마을을 파괴하거나 학살을 일으킬 수도 있다.[5) 그런데 여기서 단순히 사건을 만들어내고

5) 이러한 부분은 가상 현실이나 관객 참여로 인한 인터랙티브 작업에서도 자주 드러나는 특징이다. 특히 애니메이션의 체현이라든지 스크린을 통해 투사되는 공간이 관객과 매체를 통해 이미지에 변화를 가하면서 수용자의 상호작용이 투사되는 이미지 공간의 변화를 촉진한다. 전혜현, 「디지털 애니메이션 체현에 관한 매체미학적 고찰」, 『만화애니메이션 연구』, Vol. 41 (2015), p. 538.

끝나는 것이 아니라 그 사건은 다시 다른 사건의 원인이 된다. 작가가 이 '아트 게임'을 '버츄얼 도원도'라고 이름 붙인 이유는 멀리서 바라보았을 땐 유토피아를 상징하는 한 폭의 그림인 '도원도'와 같아 보이기 때문이다. 하지만 스크린에 점점 가까이 다가갈수록 자세히 들여다보면 결코 평온하고 아름답지 않은 요소들이 눈에 띈다. 작가는 이 부분에서 인터넷 댓글도 같은 원리라고 말한다. 자신의 "댓글이 사람을 죽일 수도 있고 정치인의 말 한마디가 학살을 발생시킬 수도" 있기 때문이다.

스크린의 세상

윤제원 작가가 <버츄얼 도원도.Beta>에서 관객에게 손으로 스크린을 터치할 수 있게 하는 것은 스크린으로 매개되는 세계를 보여주기 위해서이다. 작가의 이 작업을 잘 이해하기 위해서는 우선 스크린이 상징하는 의미를 먼저 이해해야 한다. 레프 마노비치(Lev Manovich, 1960~)는 스크린에 대해 자세하게 분석을 했는데 그는 컴퓨터 네트워크에 연결된 모니터는 '창'의 역할을 한다고 보았다.[6] 최근 디지털 컴퓨터 기술은 모두 스크린에 의해 현실화된다. 컴퓨터를 사용한다는 것은 스크린을 통해 무언가를 보게 된다는 것이다. 컴퓨터를 사용하면 할수록 우

6) 이러한 스크린은 예전 르네상스 회화부터 시작하여 영화가 만들어지기까지 많은 시간에 걸친 시각 정보를 해석하는 중요한 도구이다. Lev Manovich, "The Screen and the user", *The language of new media* (Cambridge, MA: The MIT Press, 2001), pp. 94-95.

전시 중 <버츄얼 도원도.Beta> 작품이 관객의 터치를 통해 반응하는 모습

리는 스크린을 가까이하게 된다. 컴퓨터의 작동이 우리에게 이해 가능한 것이 될 수 있는 이유는 스크린에 텍스트, 이미지, 영상 등의 정보가 보여지기 때문이다.

마노비치가 스크린에 대해 던지는 질문은 대략 세 가지로 정리할 수 있다. ① 스크린 역사의 다양한 단계 ② 관객의 신체가 있는 물리적 공간과 스크린 공간의 관계 ③ 컴퓨터 디스플레이가 전통적인 스크린을 계승하면서 도전하는 것, 이 세 가지이다. 마노비치는 위의 질문에 대답하기 위해 스크린의 계보학을 연구한다. 전통 회화에서 영화까지 시각 문화 전반에는 틀(frame)에 둘러싸여 있다. 전통적인 스크린은 '평면(flat)'의 직사각형 표면이다. 앞면에서 마주 보도록 만들어진 평면이기 때문에 파노라마와 대조적이다. 스크린은 일상적 공간에 존재하면서 또 다른 공간으로 나아가는 창문이 되지만, 이 공간은 재현된 공간이자 일상 공간과는 다른 크기를 가진다. 원근법에 기초한 르네상스 회화는 현대 컴퓨터 디스플레이의 스크린과 같은 원리를 가진다.[7]

윤제원 작가의 <버츄얼 도원도.Beta>에서 필자가 주목하는 부분은 관람자의 신체 개입에 따라 가상 공간의 변화가 일어나는 것이다. 마노비치가 스크린 기반 재현 장치와 가상현실을 스크린의 유무로 분리했

7) 마노비치의 말대로 일상 공간 안에 자리 잡은 또 다른 시각 공간은 또 다른 3차원 세계에 존재하는 현상이다. 예를 들어 알베르티의 수학적 원근법은 소실점에 해당하는 중심선과 시선 거리를 먼저 정하고 마지막 횡선을 구한다. 이것은 회화적 공간을 생산하기 위한 것이다. 이와 관련하여 마노비치의 글을 인용하면, "전형적인 15세기 회화에서 영화 스크린에서나 컴퓨터 스크린에서나 크기 비율은 비슷하다. 100년 전쯤 새로운 유형의 스크린이 대중화되는데 (…) 스크린 이미지는 완전한 환상과 시각적 충만함을 추구하는 한편, 관객은 의심하지 않고 이미지에 몰입한다. 현시 속의 스크린은 관객의 물리적 공간 안에 자리 잡은 제한된 차원임에도 불구하고 관객은 물리적 공간을 무시하고 자신이 이 창 안에서 보고 있는 것에 전적으로 집중한다. 하나의 이미지가 스크린 전체를 채우고 있다. 맞지 않은 테두리는 환상을 방해해서 재현된 것 밖에 있는 것을 의식하도록 만든다. 스크린은 정보를 보여주는 중립적 미디어가 아니라 틀 밖에 있는 것은 필터로 걸러내고 골라버린다." 앞의 책, pp. 95-97.

다면 윤제원 작가의 경우 현실 세계에서 가상세계로 접근하려는 개입자는 스크린을 통해서만 그곳에 도달할 수 있다. 물론 여기서 스크린의 틀은 물리 공간과 가상공간을 분리시키기 위해 존재한다.

프로그래머로서의 작가

작가가 현재 회화 작업으로 진행 중인 <버츄얼 도원도>는 2017년부터 시작되었는데 굉장히 섬세하고 디테일이 동반되는 작업이니만큼 완성되는 데 많은 시간이 소요되고 있다. 이 회화 작업 때문에 시력까지 떨어졌다고 말할 정도이니 그 세밀한 표현이 어느 정도인지 짐작할 수 있다.

윤제원, <버츄얼 도원도(Virtual Utopia Landscape)>, water colour on arches(cold press_356g), 170x139cm, 2017~제작중

윤제원, <버츄얼 도원도> 세부 이미지

특히 작가는 이 작업을 통해 고민하고 있는 바를 네 가지로 요약하였는데 ① 우리가 일상적으로 사용하는 디지털 디스플레이로는 확인할 수 없는 정보 값, ② 내러티브의 과잉, ③ 아날로그 매체로 구현한 게임, ④ '버츄얼 무진도'로의 확장성이다. <버츄얼 도원도> 회화는 아주 세밀한 묘사와 함께 과도한 정보가 압축되어 있기 때문에 실제 이 회화를 볼 때 아주 가까이에 다가가야만 그 세부사항을 확인할 수 있다. 만약 이 회화 이미지를 스마트폰이나 디지털 미디어를 통해 본다면 부분을 확대해야지만 그나마 자세히 볼 수 있을 것이다. 작가는 이 회화에 등장하는 여러 가지 요소를 확대하거나 가까이서 바라보면 어떤 사건이나 이야기를 만나도록 유도했다고 한다. 회화 안에서는 곳곳에 길들

이 나 있는데 이 길은 이 작업을 보는 관객의 시선의 흐름과 같을 수 있다. 각종 사건들이 이 길에서 벌어지고 있고 마치 어떤 프로그램이나 게임의 알고리즘처럼 사람들에게 그다음 볼거리를 자연스럽게 제시한다. 특히 이 작업이 완성되면 작가는 "어떻게 하면 가장 로우 테크놀로지의 방법으로 가장 하이 테크놀로지의 구조를 표현할 수 있을까?" 하는 고민을 하며 작업했다고 한다. 한편 <버츄얼 도원도>의 다음 작업으로 작가는 <버츄얼 무진도> 라는 작업을 계획 중인데 이 작업은 좀 더 큰 스케일을 가진다. 세로 130cm, 가로 900cm의 이미지가 관객 주의를 둘러싼 형태로 전시될 예정이다. 이것은 아날로그로 가상현실을 구현하는 것이다.[8] 이처럼 윤제원 작가는 사이버 가상세계와 현실 세계 속에서 여러 단계의 가상화를 겪으며 여러 곳에서 동시에 존재하고 있다. 가끔 새로운 세계를 창조하면서 말이다.

8) 작가와의 2020년 7월 16일 서면 인터뷰 중.

윤제원 (Jewon Yoon)

https://blog.naver.com/kakan81

학력

2013 홍익대학교 일반대학원 회화과 수료
2008 홍익대학교 미술대학 회화과 졸업

주요 개인전

2019 PlayArt~:Pixel·Line·Touch, 서진아트스페이스, 서울
2017 PlayArt~:Customizing, 서진아트스페이스, 서울(~2018.01.04.)

주요 단체전

2020 10기 입주작가 프리뷰전 : Let Me Introduce Myself, 대구예술발전소, 대구
2020 황금삼각지대, 아터테인, 서울
2019 2019 Festive Korea, 2nd 'Korean Young Artists Series(KYA)', Translation of the Difference, 주홍콩한국문화원, 홍콩
2019 모텔 아트페어, SIDE한옥호텔, 서울
2019 플레이디자인, Play On, DDP디자인박물관, 서울
2019 사이드비(side-b), 가고시포 갤러리, 서울
2019 2인전_크로스포인트(X-Point), 금천문화재단 빈집 프로젝트 2가, 서울
2019 FREAK, SEOUL, 프로타주갤러리, 서울
2019 Ah! popped, 수창청춘맨숀, 대구
2018 A.I.MAGINE, 도시데이터사이언스 연구소/ 아트센터나비/ 스페이스원, 서울
2018 zkm_gameplay. the next level, ZKM, 카를스루에, 독일(~2021.12.31, permanent exhibition)
2018 Games & Politics, Athens Conservatoire, 아테네, 그리스
2018 7th International Games and Playful Media Festival: A MAZE, Arban Spree, 베를린, 독일
2018 Analogue Game Jam- Micro Nation, VierteWelt/ KottbusserTor, 베를린, 독일
2018 Gr8 Art Games, Game Science Center, 베를린, 독일
2017 16th BIAF 신진초대작가, 벡스코, 부산
2017 문체부 작은미술관 전시Ⅱ_도시락(圖示樂), 미술터미널 작은미술관, 정선
2017 INTRO: 가상과 현실의 역학관계, 에코락갤러리, 서울
2017 구불구불 판타지, 미술터미널 작은미술관, 정선
2017 GAME JAM- Art Games: 예술_정치_디지털 게임, 백남준아트센터, 용인
2016 월간 미술세계 신진작가 발언전 선정작가전, 갤러리 미술세계, 서울

2015 비평페스티벌, 동덕아트갤러리/ 아트선재센터, 서울
2015 13th 월간 미술세계 신진작가 발언전/순회전시, 임립미술관, 공주
2015 13th 월간 미술세계 신진작가 발언전, 갤러리 미술세계, 서울
2009 GPS10, 홍익대학교 현대미술관, 서울
2009 Co-CoRE: International Art & Design Critiques, 홍익대학교 현대미술관, 서울
2008 예술과 자본, 대안공간루프, 서울
2007 New Arrival, 홍익대학교 현대미술관, 서울

수상
2017 GAME JAM-Art Games in Seoul, 우승, 백남준아트센터/마쉬넨-멘쉬/독일문화원
2016 13th 월간미술세계 신진작가 발언전, 우수상, 월간미술세계

선정
2019 융합예술아카데미, 중앙대학교 첨단영상대학원, 서울문화재단
2019 최초예술지원 창작발표형, 시각예술-전시기획, 서울문화재단
2017 Gr8 Art Games, 한국대표 선정(2018, 독일), 마쉬넨-멘쉬/ 독일문화원/ 독일외무부
2015 월간 미술세계 신진작가 발언전, 대상후보, 월간미술세계

전시기획
2019 기억장치-Virtual memory, 대안공간루프, 서울 (참여작가: midiDICE, 남진우, 박지혜,
 안가영, 은유영, 함준서)
2017 INTRO: 가상과 현실의 역학관계, 전시기획, 에코락 갤러리, 서울 (참여작가: 김서진,
 신창용, 윤제원)

프로젝트 / 레지던시
2020 대구예술발전소 장기입주작가, 대구문화재단, 대구
2019 사이버 휴먼 2019_페미니즘 휴머니즘 스페이스, 대안공간 루프, 서울
2018 ICT융복합프로젝트 A.I.MAGINE, 도시데이터사이언스 연구소/ 빅데이터연구원/ 서울
 디지털재단, 서울

작품소장 / 아카이브
Goethe Libraries, ZKM_Karlsruhe(https://zkm.de/de/sunshine)

기타
2008 World of Warcraft-PlayForum, 유저 매니저
2007 World of Warcraft(WOW), 제1전장, 2v2 투기장, 한국 랭킹 4위

정해민

정해민

필자는 아날로그 회화와 디지털 회화에 대한 리서치를 하는 도중 정해민 작가의 작업을 발견하게 되었다. 작가는 "회화를 시뮬레이션한다"거나 "회화를 '회화적 판화'로 만든다"라는 말을 자주 해왔는데 작가의 이런 회화를 다루는 태도가 무척 흥미로웠다. 작가의 작업은 쉽게 말해 자신이 수집한 이미지와 예전에 작가가 직접 그렸던 그림 이미지의 일부를 컴퓨터에서 조작하고 그것을 캔버스 위에 '디지털 페인팅(Digital painting)'하는 것이다. 작가가 회화를 처음 시작했을 때엔 전통적인 방식의 그림을 그렸지만, 대략 2010년부터는 디지털 방식을 통해 '회화의 조건'을 발견하고자 하였고, 현재 10년째 디지털 페인팅을 실험하고 있다. 작가가 디지털 페인팅을 시작한 초반에는 물질적 회화에서 느껴지는 물성이 디지털 작업 환경에는 사라진다는 것에 주목하는 듯했다. 하지만 지금 작가는 현실과 디지털 공간을 구분하고 비교하는 단계를 넘어서 디지털 페인팅 자체가 하나의 독자적인 물질적 형태를 가지고 있는 회화 작품으로 기능할 수 있도록 회화적 완성도를 끌어올리는 데 초점을 맞추고 있다. 이러한 작가의 의도는 디지털 존재와 실체성에 대한 탐구를 가능케 한다.

회화(繪畫)의 조건

'회화'라는 단어의 사전적 의미는 선 또는 색채가 평면에 형상을 이루는 것을 뜻한다. 전통적 회화에서는 물감 등을 통해 작가가 평면상에 이미지를 만들어내며 그것은 작가의 직접적인 '터치'를 통해 구현된다. 정해민 작가는 이러한 전통적 방식과는 달리 디지털 방식으로 회화를 흉내 낸다. 작가가 만들어내는 이미지는 전통적 의미에서는 회화가 아니다. 하지만 작가가 유도하는 방식은 다시 만들어진 회화로써 하나의 회화적 조건[1]을 실험하고자 하는 것이다.

그는 여러 가지 방식으로 회화를 실험한다. 전시를 통해 보여준 적은 없지만, 프린팅한 이미지 위에 붓질하거나 특정 용재를 사용하여 물리적으로 이미지를 지워내기도 한다. 붓질을 하게 되면 프린팅한 이미지 위에 새로운 두께감을 만들 수 있고 이미지를 지워낸다면 새로운 촉각적 물성이 생기게 된다. 이러한 실험은 작가에게 있어 회화의 물성을 탐구하는 것에 의의가 있다.

작가는 웹에서 사진을 획득하는데 웹에서 수집한 사진은 대개 저용량이라 이미지가 깨진 상태로 존재한다. 웹에서 떠도는 이미지를 조합하

[1] 조진근의 경우 회화를 정의할 수 있는 조건으로 회화 예술의 일반 양식과 개인 양식을 분석했다. 미술사적 양식을 통해 작품들에서 보이는 공통 특성을 묶어 양식을 분류한 것인데 특히 개인 양식은 "어떤 구별되는 특성을 가지고 예술가 속에 존재하는 특성"이라고 보았다. 또한, 양식의 본성은 그것의 심리적 실재성이라 보았는데 조진근은 월하임(Richard Wollheim, 1923~2003)의 생각을 인용하며 개인 양식의 특성들은 시대에 따라 변화하지 않고 일련의 차별적 성격을 가지게 되는 것이라 보았다. 물론 조진근은 작품에 나타나는 예술가의 개성적 특성이 그 예술가 생애에 걸쳐 지속되는 것은 아니라고 말한다. 하지만 어떤 단계에서 중대한 도약의 순간이 찾아오고 그 순간 창조적으로 나오는 것임을 인정했는데 그렇기 때문에 개인 "양식은 회화를 예술로 정의하는데 필요한 조건"이라 주장했다. 조진근, 「회화 작품의 존재론적 지위 해명과 회화의 정의 조건으로서 "양식" -리처드 월하임을 중심으로-」, 『미학』, Vol. 49 (2007), pp. 139-142. p. 151.

여 새로운 이미지를 만들어내는 부분이 정해민 작가의 회화에서 눈여겨볼 중요한 요소이다. 작가는 이것을 '날 것의 이미지'라고 생각하고 자신만의 방식으로 가공하는데, 작가는 매끈한 이미지를 다루는 것보다 러프한 상태의 이미지를 직접 조작하면서 물성을 가진 회화적 이미지로 재탄생 시키는 것에 관심이 있다.

또한, 그는 전통적인 회화가 관객에게 보여질 때 벽에 걸려 전시되는 것과는 달리 설치의 한 형태로서 회화를 전시하기도 한다. 이것은 디지털 방식으로 프린팅된 회화적 이미지를 하나의 오브제로 만들어내는 방법이다. 작가는 이미지가 표현하는 내용과는 별개로 그 평면에 이미지가 구성되어가는 과정, 그리고 그것이 완성되어 보여지는 형식적인 문제들에 대해 의문을 제기하는 것이다.

있음과 없음의 번역

정해민 작가는 10년째 디지털 페인팅 방식을 사용하고 있다. 작가는 2003년에 소위 영적인 체험이라 부를 수 있는 초월적 존재를 체험한 경험이 있었는데 이때 작가가 느끼게 된 존재의 실재감이라는 것에 대해 생각해 보는 계기가 되었고, 이 시기부터 작업에 대한 내용적인 면은 구축이 된 듯하다. 그 후 작가는 2007년 군대 제대 후 복학해서 작업을 다시 시작하면서 자신이 느꼈던 것들을 어떻게 작업에서 다룰 수 있는지 본격적으로 고민하게 되었다. 이때 작가는 자신이 생각하는 이

런 내용이 디지털 안에서는 좀 더 제약 없이 다룰 수 있지 않을까 생각하게 되었는데, 정신적인 영역과 디지털 매체가 맞닿아있다고 생각하게 됐기 때문이다. 처음에는 작가가 디지털상에서 여러 가지 형식 실험을 시도해 보았는데, 보이지는 않지만, 작가 스스로 인식하고 있는 존재들을 표현하기에는 디지털 매체가 적당하다고 판단했다. 디지털 매체상에서는 무척 크거나, 무척 마이크로 한 부분들을 다룰 수 있는 가능성을 보았기 때문이다.

가상적 재현

작가가 실험하는 매체의 가상성과 물질성은 2017년 <Eating painting> 시리즈에서 잘 나타나는데, 이 시리즈 작업 중 하나인 <Licking>이라는 작업에서 매체의 가상적 성격을 상쇄하거나 부각시키기 위한 묘사법이 나타난다. 가상의 물감 덩어리를 핥고 있는 인물을 표현한 이 작품은 전통적 회화법의 재현을 중심으로 다루면서 동시에 재현에 종사하는 가상적 표현을 통해 화면을 구성한다.

이후에 살펴볼 작품 <1987>의 중앙에도 덩어리 감을 드러내는 어떤 행위를 하는 인물의 인체가 드러나는데 이 역시 같은 맥락으로 볼 수 있다. 또한 <미술학원 정물반(2) (Still life class of Art school(2))>은 한국 미술계의 큰 부분을 차지하고 있는 입시 미술을 소재로 하고 있다. 그는 입시 미술 정물 대에서 일어나는 일을 다루었는데, 2019년 이

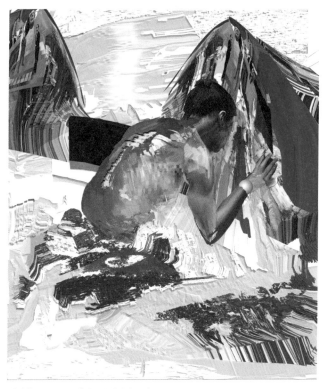

정해민, <Licking>, 캔버스에 디지털 프린트, 138x120cm, 2019

화여대 순수 계열 입시 문제였던 '육면체로 무엇을 하는 여성'을 그리
는 것을 나름의 방법으로 문제 풀이 한 것이다. 이들 역시 소재를 선택
하여 그것이 가상적 물성이 드러나도록 작업한 이미지를 부분 발췌하
여 두꺼운 틀에 이미지를 씌워 과장의 물성을 부여하였다.

정해민, <미술학원 정물 반(2)(Still life class of Art school(2))>, 캔버스에 디지털 프린트, 22x27.3cm, 2019

정해민, <육면체로 무엇을 하는 여성(A woman who does something with a cube)>,
캔버스에 디지털 프린트, 31x39cm, 2019

디지털에서의 실재감

작가는 이전에 생성했던 이미지를 소환하여 포토샵에서 변형, 병합 등을 거쳐 또 다른 이미지를 만드는 방식으로 작업한다. 물성 없는 이미지로 화면을 채워 나가는 것이다. 작가는 화면을 구축하거나 꾸미다가 허물기를 반복하는데, 이어 다시 구축하는 것으로 순환하다가 (부)적정한 순간에 이미지를 만드는 것을 멈추기도 한다. 작가는 이미지를 선택하고 변형, 조합하는 명백한 이유를 찾기보다는 이미지를 조작하는 순간 발생하는 감각의 주도적 생기를 좇는 것에 의미를 둔다. 특히 허상의 주체로서의 이미지는 만들어지며 동시에 허구적 관념에 접합되어 간다.

매체의 가상적 성격 때문에 작가가 실재감을 더 갈망하게 되었는지도 모르겠다. 가상의 물감 덩어리를 쭉 늘이거나 짓이기면서 감각하는 어떤 것은 실재의 그것과 겹쳐있으면서도 물성이 없으므로 인하여 다른 어떤 것이 되기도 한다. 그리고 화면 안으로 소환되는 행위들은 그 행위의 지표처럼 묘사되거나 그 자체로써 지표가 되기도 한다.

선택, 크롭, 자르기

한편 <2014>는 원래 359×100cm의 큰 작업이었던 같은 제목의 원작 <2014>의 부분을 크롭(crop) 한 것이다. 작가는 가상의 물성을 과장하고 드러내는 이미지 가운데 구석에 세월호 참사를 연상할 수 있는 이

미지를 선택하여 두께감 있는 틀에 씌웠다. 직설적인 이미지일 수 있지만 큰 이미지 안에서는 작은 부분으로 존재하기 때문에 잘 보이지 않는다. 본래 작품에서는 마치 숨은그림찾기를 연상시키듯 너무 가시적이지 않도록 이미지를 배치했다. 작가가 세월호 희생자들의 아픔을 소비하는 것에 대한 죄책감을 느끼는 동시에 반드시 언급해야만 할 것 같은 부담감이 같이 작용하였기 때문이다. 작가는 이런 형식으로 처음 작업을 진행하였고, 이후 이 부분을 선택하여 다시 보여줄 때는 다른 이미지에 반쯤 가려진 형태로 디스플레이를 하였다.

디지털 자동기술법(automatism)

작가에게 이러한 이미지를 계속해서 생산해 내는 이유를 물을 때 작가는 왜 이런 이미지를 만들어내는지 어떠한 원칙에 따라 이미지를 선택,

정해민, <2014>, 캔버스에 디지털 프린트, 22x27.3cm, 2018

정해민, <2014>, 캔버스에 디지털 프린트, 359x100cm, 2018

변형, 조합하는지 답하기는 힘들다고 말한다. 그는 단지 "언제나 있었
던 이미지가 나에게 온다"라고 표현한다. 앞서 작가가 화면을 구성하
기 위해 이미지를 축적하다가 직감적으로 어느 순간이 도래하면 그 행
위를 멈춘다고 말했던 것에서 힌트를 찾자면, 필자는 이를 '무의식의
의식적 발현'이라 표현하고 싶다. 마치 초현실주의자들이 사용했던 자
동기술법과 의식의 흐름(stream of consciousness)을 기록한 행위가
중첩되는 것처럼 말이다.

 작가는 "이미지의 명령을 따르는 것과 자신이 이미지를 조작한다는
것"이 한데 얽혀 주도적인 감각을 상승시키는데, 여기서 작가만의 창
조적 자아를 만들어낸다고 말한다. 작가는 이를 "자아감"이라 표현한
다. 이는 단순히 자신이 모든 것을 통제한다는 것과는 달리 이미지가
다가오는 과정에서 수동적으로 그것들을 맞이하는 행위와 그 속에서
생성되는 창조적 자아가 교차하는 지점에서 만들어진다. 여기서 느껴
지는 주체성과 주체-결여성은 마치 '환상통'과 같이 작가에게 다가온
다. 그렇기 때문에 작가가 느끼는 자아감은 일종의 허구적 관념이다.
그리고 동시에 이미지의 망령들이 다가올 때 현실적인 이미지를 통해
무언가를 표현하는 창조적 고뇌를 만들어내는 인식적 노력이다.

디지털 세계의 신(神)

작가의 디지털 페인팅에서 나타나는 이미지들은 주로 사회 구조의 모
순 상황에서 폭력적 상황을 경험하는 개인들이다. 여기서 작가는 마치

신이 된 것처럼 어딘가에서 비스듬히 내려 보는 시선을 통해 가상의 회화적 표현을 통해 디지털 이미지를 만들어낸다. 물론 여기서 이미지를 만들어낸다는 것은 형상을 만들거나 형상을 없애는 행위도 포함된다.

　작가가 말한 "신이 된 듯한" 감정은 이 세상에 존재하지 않는 이미지를 생성해 낸다는 창조적 측면도 이야기하지만 현실 세계에서는 할 수 없는 초월적인 힘을 작업 안에서 만들어낸다는 의미이기도 하다. 작가가 만들어내는 이미지는 현실의 시공간에서는 불가능한 다층(multilayer)적 구성을 나타내는데 초현실적 이미지는 물론이고 이미지를 늘어뜨리는 방식으로 (불)연속적 형태를 만들어낸다.

리얼(real)해 보이는 언리얼(unreal)

정해민 작가는 자신의 작업 방식을 "(유사)사회 참여"라고 부르는데 이것은 실제 사회에서 모순된 것으로 보이는 어떤 것을 표현하는 것임과 동시에 한편으로 모순 상황 자체의 체험에서는 한 발 떨어져서 마치 가상적 상황에서 나타나는 불합리함을 표현하는 것이다. 특히 디지털 회화의 경우 디지털 매체의 특성상 유화에서 물감의 두께가 표현되는 것처럼 마티에르가 느껴지지도 않고 수채화에서처럼 종이에 물감이 스며들지도 않는 납작함을 보인다. 작가는 이를 "0의 물성"이라고 표현하는데 이를 가능하게 하는 것은 디지털 세계 속에서만 가능한 가상적 붓질이다. 작가가 말하는 'zero'의 상태는 물감의 두께로 인한 마티에르를 양(陽)이라고 보았을 때 수채화와 같은 종이에 물감이 흡수되어

음(陰)이 되어버린 상태의 +와 -가 합쳐진 0의 상태를 말하는 것이다.

우리는 3차원으로 대상을 인식하고 그것을 회화 작품으로 표현할 때에는 2차원의 평면상에 그것을 구현한다. 그런데 정해민 작가가 말하고자 하는 평면의 0의 물성은 단순히 재현을 거부하고 회화의 평면성을 주장하는 것과는 다른 차원의 이야기이다. 작가는 자신이 전통 회화에서 학습한 회화 제작의 방식과 현재 디지털 회화에서 다루는 평면에 대한 재현 방식을 골고루 답습한 후 스스로 디지털 회화의 물성을 발견했다. 다시 말해 미술사에서 보았던 재현 회화와 비재현 회화 사이의 구분이 아닌 회화 자체 역사에 반하는 '디지털 회화'의 새로운 측면을 작가는 이야기하고 있다.

물론 지금까지 미술사에서 다루어왔던 재현의 역사와 회화의 평면성에 기초해봤을 때 이 둘은 서로 반대되는 개념이라 볼 수 있다. 우선 회화의 역사에서 회화적 재현(representation) 방식을 떠올려보면 회화가 재현하려는 대상과 그것을 창조적으로 재해석하는 작가 사이에 어떠한 의도와 해석방식이 존재한다. 월하임(Richard Wollheim, 1923~2003)은 재현적 회화가 가질 수 있는 비물질적 속성을 물리적 대상의 속성과는 분리시켜 회화가 예술로서의 존재적 지위를 가질 수 있게 하였다. 그렇기 때문에 예술 작품의 물리적 대상으로서의 속성과 예술작품이 재현하는 비물질적 대상의 속성은 양립할 수 있다.[2] 하

2) 세계를 현상적 세계와 물리적 세계로 구분했을 때 현상적 세계는 지각할 수 있는 세계이고 물리적 세계는 객관적이거나 과학적인 세계를 말한다. 예술 작품에서 대상이 지닌 재현적 속성은 물리적 대상의 속성과는 다른 것인데 만약 어떤 것이 잘 재현된 회화의 경우 우리는 그것이 깊이를 지닌 작품이라고 말할 수 있다. 만약 그것이 평면성이 잘 느껴지는 작품이라고 말한다면 그것은 잘 재현된 회화라는 뜻에 비껴간 표현이다. 만약 잘 재현된 회화의 캔버스가 평면성을 가진다고 하더라도 말이다. 조진근, 「리처드 월하임의 "회화적 재현"에 관한 연구」, 『미학』, Vol. 48 (2006), pp. 315-316, p. 320.

지만 정해민 작가가 주목하는 디지털 회화는 리얼하거나 언-리얼한 어쩌면 더 나아가 안티-리얼한 것의 표현이다. 물론 이것의 출발과 목표는 '리얼함의 표현'에 있다. 디지털 회화에서 붓질한 효과의 표현은 가상적 제스처가 된다. 그리고 디지털상의 가상적 제스처는 모두 현실의 리얼함에 근거한다. 이러한 과정에서 가상 속에 존재하는 원본성(originality)은 리얼함 이전에 존재하는 대상의 실재이다.

디지털 아이콘

작가의 작업 중 <1987>에서는 아이콘화된 이미지가 등장한다. 한국 민주화 운동의 상징적 이미지가 소환되는데 이한열 열사는 투쟁의 상징이 된 이미지로 나타난다. 여기서 보이는 상징성은 종교적 아이콘과 마찬가지로 질감과 물성의 0도를 위해 작가에 의해 이미지가 조작된다. 작가는 이를 "(가상적) 리얼함을 드러내기 위한 (가상의) 붓질과 묘사"라고 말하는데 투쟁의 상징이 된 이미지는 이한열 열사의 결정적 순간을 나타내고, "한열이를 살려내라"라는 구호와 함께 이 이미지가 한국 미술 현장에 전유되거나 그대로 재등장한다. 이는 종교적 도상에 준하는 이미지로 소비되기 시작하는데 이 작업 안에서도 동일하게 소비된다. 이때의 질감은 다른 것으로 치환되는 동시에 앞서 언급한 물성 없음을 있음으로 전환하기 위한 이미지 조작을 가하는 작용을 한다. 도상이 강화되면서 동시에 사라질 정도의 (가상적) 리얼함을 드러내기

정해민, <1987>, 캔버스에 디지털 프린트, 145x90cm, 2019

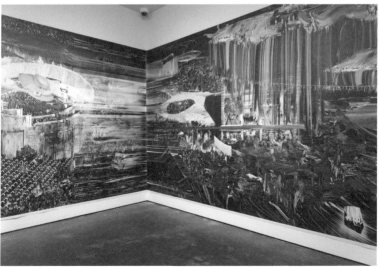

정해민, <요청한 사항을 완료할 수 없습니다(Could not complete your request)>,
2017년 OCI 미술관 전시 전경

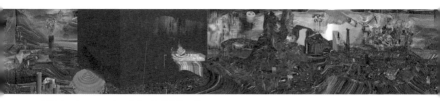

정해민, <Playground>, 캔버스에 디지털 프린트, 215x3,680cm, 2017

위한 (가상의) 붓질과 묘사가 진행되는 것이다. 이러한 이한열 열사의 아이콘은 작가가 민중미술의 계보와 뿌리를 인식하는 차원에서 소재로 사용된다.

다차원(multidimensional) 평면

2017년 OCI 미술관에서 열렸던 정해민의 개인전은 '종말'이라는 키워드를 가지고 작업한 여러 작업들이 전시되었다. 특히 21세기의 시작 전 세기말적인 불안과 새천년 시대에 대한 막연한 불안감은 그를 묵시록적 회화를 탄생시켰다. 작가가 다루는 주제는 종교적 경건한 신비주의와 함께 웹 상에 굴러다니는 이미지와 게임의 장면들이 뒤섞여 무수한 이종적 이미지가 뒤엉켜 반복되고 변주됐다. 특히 세상의 모습을 재현하지만, 디지털적 합성과 조합으로 인해 결국 그 무엇도 재현하지 않는 그의 회화 이미지는 그 무엇과도 닮지 않았지만 동시에 모든 것을 닮아 있다.

 정해민의 디지털 회화에서 가장 크게 눈에 띄는 것은 무언가를 상-하, 좌-우를 늘여놓은 듯한 이미지이다. 이러한 무언가를 늘려 놓은 이미

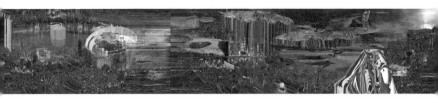

지는 마치 <인터스텔라(Interstellar)>(2014) 영화에 나오는 5차원 현실 공간 속 3차원의 공간 표현과 닮아있다. 영화 속 남자 주인공인 쿠퍼는 '인듀런스'호 우주선에서 분리된 작은 우주왕복선을 타고 블랙홀을 향해 나가다가 거기서 정체를 알 수 없는 5차원의 큐브 공간에 빨려 들어오게 된다. 그 공간에는 모든 순간이 담겨 있다. 딸의 어릴 적 모습도 보이고 딸의 방에서 그들이 함께 있었던 예전의 모습도 보인다. 그들은 아무것에도 묶여있지 않은 상태로 무한한 시공에 위치할 수 있었지만 3차원의 지구의 현실 세상과는 소통할 수 없었다. 영화에서는 우리가 5차원 현실 공간 안에서 3차원의 공간을 인식할 수 있도록 만들어 낸 풍경이 나온다. 영화 속 설명에 따르면 시간은 물리적 차원이 될 수 있고 중력은 시간은 물론 차원을 뛰어넘을 수 있으므로 중력을 이용해서 메시지를 보내며 시공을 초월하여 영향을 미칠 수 있다고 말한다.[3] 3차원의 세상과 소통하기 위해 두 세상을 연결하는 다리를 만들어 낸 것이다. 그 큐브 속의 공간에서는 내가 인식할 수 없는 차원의 공간이 나에게 인식 가능한 3차원으로 보이다 보니 시공간이 다른 방식

3) 이러한 초현실적 공간의 표현은 영화 <인셉션(Inception)>(2010)에서도 나타난다. 여기서 주로 나타난 초자연성은 '중력의 변형'을 보여주는 것인데 이 외에도 건물의 상하좌우가 뒤엉켜있거나 도시의 건물이 접히면서 사라지는 장면 등이 등장하여 존재할 수 없는 공간의 모습을 표현한다. 또한, 끊임없이 연결되는 펜로즈의 계단(Penrose stairs)이 등장하기도 한다. 계단을 걸어도 계속해서 연결되는 이 펜로즈 계단은 3차원에서는 실현 불가능하다. 이것은 2차원에서만 가능한 착시 현상이다.

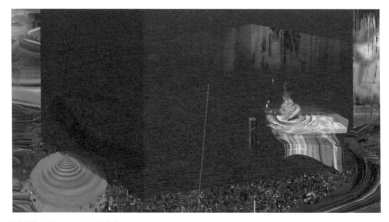

정해민, <Playground> 디테일

으로 드러난다. 그때 사용했던 방법이 흡사 정해민 작가의 작업에서 보이는 공간이 늘어져 있는 상태와 비슷하다. 우주에 있는 현재의 자신이 과거 지구에 있었던 모습을 볼 수 있는 그 다른 차원 공간에서 쿠퍼는 미래의 자신이 과거의 자신에게 말을 건다. 직접적으로 말을 전달할 수 없어 책장의 책을 넘어뜨리며 자신의 메시지를 남기고자 했는데 그 당시 그걸 보던 딸이 '유령'이라 생각했던 것이었다. 이 큐브 공간에서 사방으로 펼쳐지는 선들은 정해민 작가가 표현하는 초현실적 공간과 비슷하다.

그런데 정해민이 표현하는 그 공간은 2차원의 평면일 뿐이다. 영화에서는 3차원 이상의 어떠한 시공간을 표현하기 위해 나름의 방법으로 공간을 구성했다면 정해민 작가는 겨우 2차원에 그 모든 것을 담아야 한다. 겨우 평면에 그 모든 차원을 표현하는 것이다. 여기서 정해민 작

가가 신이 된 것처럼 느끼는 그 감정이 나름대로 일리가 있어 보인다. 그 많은 차원을 동시에 볼 수 있다면 그것은 진정 신에게만 가능한 일이기 때문이다.

게임화된 세상

현실에서 불가능한 여러 요소는 게임 속에서는 가능한 것으로 표현되기도 한다. 우리가 현실을 초월한다는 의미에서 초현실적인 현상들은 게임에서는 어떠한 규칙을 세팅하느냐에 따라 너무도 간단하게 해결되기 때문이다. 정해민 작가가 '(유사) 사회 참여'라는 말을 썼을 때와 같이, 게임 속에서의 현실은 현실에 기반하지만, 현실에서는 존재하지 않는 것이다. 어쩌면 '디지털' 매체의 특성상 정해민 작가가 회화적 화면을 디지털 방식으로 구사하는 행위는 게임 속 풍경을 스크린 액정을 통해 바라보는 것과 더 닮아있을지 모른다. 마티에르가 지워져 있지만, 그 속에서 공간을 구성하는 원리는 우리가 표면적으로 보는 2차원의 평면과 그 속에 들어가 있는 공간의 3차원과는 별개로 존재한다. 그리고 이러한 이미지들은 화면 안에서 존재하는 특수한 상상적 물성을 가지게 되는데 이는 일종의 생동감의 표현이기도 하다. 디지털 세상 속에서 유닛으로만 존재하는 이미지 소스들은 합쳐지고 조합되어 비로소 하나의 이미지로 기능할 수 있다.

매끈하고 세밀한 회화적 실체감

2020년 8월 부평아트센터 갤러리 꽃누리에서 전시된 그의 개인전《그림의 집》은 갭투자 매매의 전셋집에 들어간 동생 부부에게 집 문제가 발생하면서 작가가 '집'에 대한 생각을 많이 하게 되던 계기로 작업이 시작되었다.

 작가는 1, 2층으로 구성된 집의 단면도를 큰 화면에 구성해 내는데 실제 이 작업들은 94×127 cm의 캔버스가 여러 개 조합되어 집 전체 내부 풍경이다. 그런데 실제 전시에서는 이것이 총 6개의 개별 작품으로 나누어져 설치되었다. 다시 말해 <그림의 집_어퍼 미들 클래스> 작업은 디지털상에서 작가가 만들어낸 이미지이고 이것은 캔버스에 프린트되어 <노란 자화상>, <그림의 집 1층>, 4개의 <그림의 집_2층>, 총 6개의

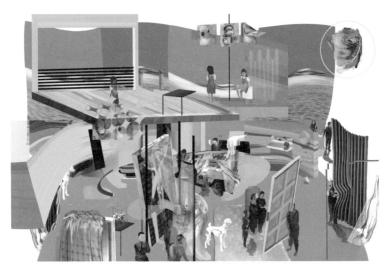

정해민, <그림의 집_어퍼 미들 클래스>, 582x900cm, 캔버스에 디지털 프린트, 2020

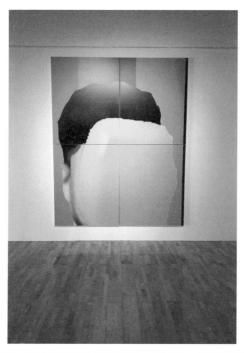

정해민, <노란 자화상>, 캔버스에 디지털 프린팅, 239x215cm(94x127cmx4), 2020, 《그림의 집》 전시 전경

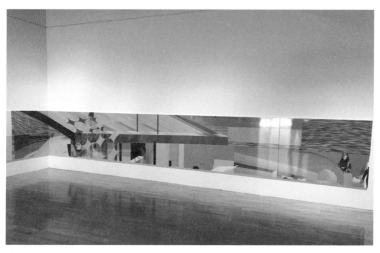

정해민, <그림의 집_2층>, 캔버스에 디지털 프린팅, 94x127cm(x4), 2020, 《그림의 집》 전시 전경

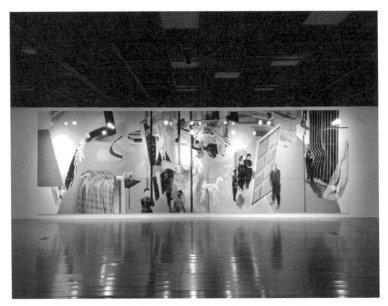

정해민, <그림의 집_1층>, 캔버스에 디지털 프린팅, 282x889cm(94x127cmx21), 2020
《그림의 집》 전시 전경

부분으로 나뉘어 전시장에서 보여진다.

 디지털 페인팅 작업을 지속한 지 10년이 되는 지금, 작가는 디지털상에서의 작가 개인만의 작업 방식과 형식을 어느 정도 구축하였다. 이제 작가는 새로운 어법을 만들고자 한다. 물리적 세계 속의 회화와 디지털상에서 이미지의 물성을 비교하는 것은 작가에게 이제 더 이상 흥미로운 지점이 아니다. 작가가 디지털 페인팅 작업을 하는 10년 사이, 이미 그 디지털 이미지는 너무 친숙해졌기도 하고 이제는 디지털상의 이미지라는 것이 더는 현실의 물질에 대한 대비로 존재하는 것이 아니기 때문이다. 그보다 작가는 이제 디지털이라는 프로세스를 내세우지 않더

라도 자신의 작업에 스스로 존재하는 회화의 물리적 존재감을 드러내는 것에 더 관심이 있다. 예전 작업에서는 주로 일반 캔버스 천 위에 프린팅을 했다면 이번 전시에서는 극세사 캔버스 천을 사용하고 바니쉬 후처리까지 하여 좀 더 매끈하고 회화적 실재감을 주는데 많은 고민을 했다.

작가는 이제 더 이상 '디지털'의 특수함을 이야기하지 않는다. 정해민 작가는 이제 디지털과 물리적 세계 사이의 구분을 넘어 자신의 회화 형식을 탐구하는데 더 많은 고민의 시간을 보낸다. 그가 작업하고 있는 포토샵의 디지털 공간은 단지 그에게 하나의 작업 공간일 뿐이다.

정해민(Haemin Jeong)

neocoreart@naver.com

학력

2016 한국예술종합학교 조형예술과 전문사
2009 홍익대학교 판화과 학사

개인전

2020 그림의 집, 부평아트센터 갤러리 꽃누리, 인천
2019 크로마키, 전시공간, 서울
2019 크로마키, ALL TIME SPACE 전시공간, 서울
2018 환상통화, 갤러리175, 서울
2017 Could not complete your request, OCI미술관, 서울

단체전

2019 차이의 번역, 주홍콩한국문화원, 홍콩
2019 매터데이터매터, 스페이스 소, 서울
2019 평면적, KT&G 상상마당 춘천 아트 갤러리, 춘천
2018 부평 영아티스트 선정작가전, 부평아트센터, 인천
2018 접경, 예술의 전당, 의정부
2018 2018 겸재정선 내일의 작가 공모 수상자 전, 겸재정선미술관, 서울
2018 아트레시피2, 춘천문화예술회관, 춘천
2016 제3회 의정부 예술의 전당 신진작가 공모전, 예술의 전당, 의정부
2015 제1회 포트폴리오 박람회, 서울예술재단, 서울
2014 ARTKIST 입주작가, 한국과학기술원 갤러리, 서울
2010 동방의 요괴들, 하이서울 아트페어, 서울
2009 각, 홍익대학교 현대미술관, 서울

수상

2018 부평 영 아티스트 대상, 부평아트센터, 인천
2018 겸재정선 내일의 작가 우수상, 겸재정선 미술관, 서울
2016 2017 OCI YOUNG CREATIVES, OCI미술관, 서울
2016 제3회 의정부예술의전당 신진작가 공모 대상, 의정부예술의전당, 의정부
2015 제1회 포트폴리오 박람회 우수상, 서울예술제단

레지던시
2013-14 KIST 과학기술연구원 ARTKIST, 서울
2009 대인시장 레지던시, 광주
2009 독립문화공간 아지트, 부산

요한한(Yohan Hàn)

조형-퍼포먼스
신체
가능성의 공간
시스템 환경
매개체
몸과 영
수행성
소리 공간
보이는 것
소리 조각
상상적 움직임
유령
흔적

요한한(Yohan Hàn)

요한한 작가는 내부/외부, 정신/신체, 보이는 것/보이지 않는 것 등 사이에서 벌어지고 있는 사건을 '몸'이라는 매개를 통해 새롭게 느껴보고자 한다. 필자는 '가상'과 '현실'의 세계에서 실재하는 방식에 대해 고민하던 중 그것을 연결하는 '매개'에 대해 연구했는데 요한한 작가가 작업을 통해 표현하는 '몸'을 통해 이 매개 작용을 설명할 수 있을 듯했다. 특히 끊임없이 변화하고 생성되는 매개적 실재는 단순히 세계를 양분된 개념으로 바라보았던 기존의 사고를 무너뜨리고 하나이자 하나가 아닌 다중 연결체의 모습으로 세상이 구성된다는 것을 설명한다. 요한한 작가는 몸을 사용하며 주로 퍼포먼스의 형태로 작업이 구성된다. 이는 안과 밖을 넘어선 다른 방식으로 만들어지는 세계이며 이를 통해 우리가 단지 상반된 것으로서 세상을 이해하고 있는 방식이 틀렸다는 것을 보여주는 동시에 새로운 세계가 발생하고 펼쳐지는 방식을 설명한다. 특히 작가가 몸을 등장시키면서 그 같은 공간에는 오브제, 소리, 또 다른 몸들이 뒤엉켜있는데 이 사이에서 소통이 발생한다. 그리고 이것들은 각각 하나의 세계이지만 그 세계는 연결되어 있기 때문에 하나이자 하나가 아닌 공간이 된다.

몸과 신체

'몸'과 '신체'는 얼핏 보면 비슷한 뜻이지만, 몸은 주로 활동 가능한 형태로서 형상을 이루는 틀을 일컫는 경향이 있고 신체는 활동 가능한 상태보다는 그것의 물질적 특징을 지칭하는 경향이 있다. 한편 대체로 신체와 반대되는 개념으로 생각하는 정신은 물질에 반대되는 영혼이나 마음을 지칭하는 경우가 많은데 정신을 내적이고 비물질적인 것이라 이해한다면 신체는 그것을 담는 껍데기 또는 정신에 반대하는 물질적 요소라고 이해할 수 있다.

하지만 요한한의 작업에서 살펴볼 몸에 대한 이야기는 정신과 신체의 이분법적 구분을 상쇄한다. 작가가 사용하는 '몸'은 그 대립되는 개념 사이에서 양극단을 이어주는 통로가 되기도 하며 또는 그 양극단의 세계가 쉽게 분리될 수 없는 것을 보여주기도 한다. 우리 머릿속에서 존재하는 그 개념을 통해 이 세상을 설명하지만, 실제 세상은 그러한 구분 속에 존재하지 않기 때문이다. 그렇다면 요한한 작가가 그 구분을 깨며 보여주고 있는 실제의 모습은 무엇일까?

연결되어 만들어지는 존재

만약 정신과 신체기 분리되어 있지 않다고 말한다면 그것은 아마도 정신은 신체에 또는 신체는 정신에 서로 영향받거나 혹은 더 나아가 종속

된 상태라고 말할 수 있겠다. 요한한 작가는 이러한 정신과 신체의 구분을 뛰어넘어 새로운 몸의 철학을 만들어 내는데 특히 2015년부터 꾸준히 이러한 주제를 탐구하고 있다. 물론 그의 작업 방식은 기존의 철학가들이 정신과 신체에 대해 이야기하거나 몸을 해석하는 것으로부터 그것을 자신만의 방식으로 점검하려는 데에 있는데 이 지점에서 혼자만의 사색으로부터 나오는 것이 아닌 전시 또는 작업을 통해 사람들이 그것을 해석하고 또 그것들을 통해 새롭게 발견되는 현상들을 통해 철학적 물음에 답하고자 한다. 특히 작가가 주로 사용하는 형태는 다수의 사람이 등장하는 퍼포먼스이다.

 그는 미술을 전공하기 전 비보잉(B-boying) 활동을 하며 브레이크 댄스(break dance)를 익혔는데 그의 작업에는 춤의 요소가 곳곳에서 드러난다. 우선 그의 <쓰레드(Thread)> 작업 시리즈는 아슈라프 툴룹(Achraf Touloub) 작가와의 협업으로 2017년, 2019년 두 차례 진행된 관객 참여형 퍼포먼스이다. 첫 번째는 2017년 <쓰레드>는 프랑스 퐁피두 센터에서 툴룹 작가의 회화 작업을 기초로 진행한 <쓰레드(Thread)>였고, 두 번째는 2019년 12월 문래예술공장에서 진행된 <쓰레드 볼륨II - 또 다른 동작을 위한 플로어(Thread volume II-Conditions for another motions)>(2019)였다.

 '쓰레드'라는 단어는 '실'을 연상할 수 있는 제목인데 '실'이라는 재료는 무언가에 연결되거나 무언가를 꿰거나 묶는 모습을 상상할 수 있는 단어이다. 특히 이 연결되고 있는 모습은 툴룹의 회화와 요한한 그리고 관객을 서로 묶어놓는 것일 수도 있다.

 우선 2017년의 <쓰레드>는 툴룹의 회화 작업을 요한한 작가가 해석한 그의 회화를 퍼포먼스로 표현하는 것이었는데 이 퍼포먼스에서는 관객이 참여하여 함께 진행되었다. 툴룹의 회화, 요한한의 해석, 그것을 함께 하는 관객의 표현까지 결합하여 3중의 레이어를 가지고 있던 이 작업은 1분의 안무가 60번 반복되면서 1시간 동안 진행되었다. 60초마다 안무가 끝나고 다시 시작될 때 참여자가 퇴장 또는 입장을 할 수가 있었는데 이 60초, 60분은 시계가 한 바퀴 도는 주기이기 때문에 이러한 안무의 시간 단위를 정했다고 작가는 말했다.

 툴룹의 회화는 한 화면의 절반 위쪽에 앉아있는 사람이 고개를 옆으로 떨구며 상념에 젖은 상태를 표현했는데 'Pensées Assises'라는 제목처럼 '앉은 채로 생각'하는 사람의 신체가 그려져 있다. 그리고 그 밑에 반 정도는 아무것도 그려져 있지 않았는데 이 빈 공간은 여러 해석을 가능하게 해주는 열린 구조이자 요한한의 상상력으로 완성될 수 있는 여지를 준다. 작가가 관객과 함께 만들어 낸 퍼포먼스는 누운 자세를 여러 가지로 변경하며 잠을 자는 듯한 행위를 보여주었는데 잠을 자는 모습을 툴룹의 회화에서 눈을 감고 생각에 잠긴 사람으로 표현한 것이다.

 필자가 바로 앞에서 언급했듯 '쓰레드', 즉 '실'이라는 제목이 이 작업의 핵심을 표현할 수 있는 단서가 된다. 단순히 툴룹의 작업을 해석한 결과를 보여주는 것이 아니라 툴룹의 회화와 요한한과 관객이 하나로 묶여 그 세 가지 요소가 모두 합쳐진 형태로 연결되기 때문이다. 만약 여기서 요한한이 관객과 함께 표현한 것이 툴룹의 회화를 재해석하여 표현한 하나의 퍼포먼스 작업이라면 그것이 왜 그렇게 표현될 수밖에

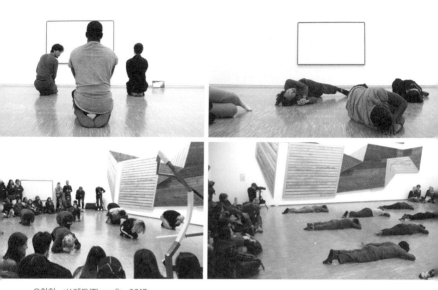

요한한, <쓰레드(Thread)>, 2017
Collaboration with Achtaf Touloub
Performance 60min
Performers: Chloé Nguyel, Hyemin Yang, Ibraheem Niasse, Yohan Han

없는지 얼마나 타당한 근거를 가지고 표현하는지에 대한 설명이 필요할 수도 있다. 하지만 세 요소는 그것을 구성하는 재료들이고 그 재료 중 어느 것도 이 사건을 정의할 수는 없는 것이다.

또한 <쓰레드 볼륨II - 또 다른 동작을 위한 플로어>에서는 툴룹과의 두 번째 협업이 진행되었는데 요한한 작가는 두 개의 북을 설치하였다. 그리고 툴룹은 전시장에 나무로 만든 제사를 지내기 위해 마련된 듯한 제단 네 개를 만들어 놓았는데, 목제 제단에는 과일과 향초를 비롯하여 그 당시 사용한 오브제가 놓여있었다. 이 제사상의 형식은 미술에서 오브제를 다루는 방식인 조각의 레디메이드와 결합된다.

 그리고 툴룹과 요한한 작가는 함께 사람들이 퍼포먼스를 할 수 있는 장판 바닥을 '댄스 플로어'라고 부르며 이를 전시장 중간에 설치했다. 이 프로젝트는 전시 기간 동안 대중의 참여로 공간을 활성화하는 것을 목표로 했는데 그래서 언제든지 관객들이 이 댄스 플로어를 이용할 수 있도록 하였다. 이 바닥 표면에는 녹색 계열의 우레탄 페인트를 얼룩덜룩하게 덧발라 놓았는데 퍼포머들이 춤을 추거나 움직일 때 원형의 형태 일부분을 나타내는 듯한 모양이나 스크래치와 같은 흔적을 남기게 된다.

 요한한 작가는 툴룹이 제단을 준비하는 것이 영적인 행위라 보았는데 둘이 함께 준비했던 바닥 역시 참여자가 자신의 신념을 몸짓에 담아 표출하는 것이었다. 요한한 작가는 영적인 행위란 어찌 보면 신념 체계를 위한 수행적 요소가 될 수 있다고 생각했다. 그는 모든 예술적 행위는 영적인 영역에 있고 이러한 부분이 관객에게 전달되어 공명하는 것을 원한다는 점에서 예술과 영적인 행위는 같은 선상에 있다고 설명했다. 전시장에 있는 오브제는 그것이 상징하고 있는 의식 세계를 연결하고 또 다른 한편으로는 공연 후 남겨진 바닥의 흔적은 춤 동작을 연결한다. 작가는 '연결'을 이야기하고 있지만 동시에 두 개로 나누어진 이 의미들의 관계에 주목한다.

 요한한 작가가 설치한 두 개의 북은 소리를 나게 하는 도구를 연상하는 작용을 한다. 실제 소리는 북을 현장에서 두드려서 나지 않고 이 작업을 위해 초청된 디제이가 북소리와 하우스 음악을 믹싱하여 만들어 미리 녹음한 사운드가 별도의 스피커를 통해 들리게 된다. 그리고 여기에서 퍼포머들이 추는 춤은 단순히 신체를 통해 움직임을 만들어낸다

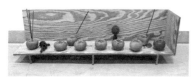

툴룹의 목제 제단

플로어

는 측면에서 더 나아가 어떠한 행위가 정신적인 것을 표현하고 그리하여 이 물질로 이루어진 전시장이라는 공간이 새로운 정신적 공간으로 탈바꿈되는 것을 꾀하는 것이다. 특히 퍼포머들이 춤을 추는 동안 현실 세계를 넘어선 비물질적인 또 다른 세계에 연결되고 확장되며 또 다른 공간이 존재하는 것처럼 보이기를 원했는데 여기서 요한한 작가가 고민해왔던 보이는 세계와 보이지 않는 세계가 등장한다.

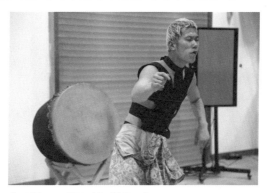

요한한, <쓰레드 볼륨II - 또 다른 동작을 위한 플로어(Thread volume II-Conditions for another motions)>, 2019
Collaboration with Achraf Touloub
Variable installation, performance 180 min
Performers: MB crew, Chak, Bomul Kim, Dj Mikiblossom

보이지 않는 세계의 존재

보이지 않는 세계의 존재를 확인할 수 있는 방식은 요한한 작가가 또 다른 방식으로 설정해 놓았는데 그는 퍼포머가 춤을 추며 보고 있는 것들을 단어를 통해 기록한 것이다. 이 단어는 자막의 형태로 파란 바탕에 흰색 글씨로 모니터를 통해 나온다. 이것은 하나의 영상 작업으로 제목을 가지고 있는데 <덜 깬 연습>이라고 불린다. 이 영상은 퍼포머가 춤을 추면서 보게 되는 것들을 적은 단어가 자막으로 흘러나오는데 같은 공간에서 몸을 움직이며 사물을 바라보게 되기 때문에 같은 단어가 반복되는 특징을 보인다.

요한한, <덜 깬 연습>, 싱글 채널 비디오, 3분, 2019

다시 말해 그가 상상한 보이지 않는 세계는 안이자 바깥이자 내부이자 외부가 하나의 몸을 통해 실현되는 순간에 존재하는 것이다. 보이지 않는 것은 보이는 것 저편에 초월적인 방식으로 존재하는 것이 아니라 안이기도 하고 바깥이기도 한 실재의 '막'으로 이해할 수 있다. 그에게 '몸'이란 바로 이런 물질과 비물질이 한데 엉켜 구성되는 것이다. 우리가 비물질적인 것의 체험은 물질로서 가능해지며 그것은 해석을 동반한 몸의 표현으로 드러난다.

공명하기 위한 몸짓

2019년에 갤러리 조선에서 열린 요한한의 개인전 《공명동작(Inside Resonance)》에서 진행된 퍼포먼스 <공명동작>은 육체와 가상체의 표면에 대해 이야기하고 있다. 퍼포먼스의 기본 단위인 움직임 과정과 다양한 매체에서 생성되는 움직임을 표현한 이 전시는 오늘날 대화의 조건이 된 소셜 미디어와 인터넷상에서 진행되는 커뮤니케이션을 다룬다. 여기서 생성되는 대화는 좀 더 세분화된 이미지, 텍스트, 영상의 흔적을 남기는데 작가는 이러한 상황에서 신체를 통한 대화의 (불)가능성을 탐구한다.

작가는 이 퍼포먼스가 진행되는 동안 작가, 퍼포머, 관객 모두 카카오톡 단체 채팅방에서 실시간으로 채팅을 하게 하였는데 물리적 현실 세계에서 퍼포먼스가 진행되며 우리의 시선의 일부가 그곳에 놓이고 또

요한한, <공명동작(Inside Resonance)>, 2019
Performance 60 min
Performance with Namsan Terminal

다른 시선이 일부는 또 다른 가상 공간인 단체 카톡방 일부에 위치하고
있다. 이것만으로도 현실 공간과 가상 공간이 우리 감각기관을 나누어

갖는다는 것을 볼 수 있는데 스피커를 통해 이따금씩 들리는 북소리는 우리가 가상 공간인 채팅방 속에 몰입하지 못하게 현실 세계에서 마치 우리를 끌어당기듯 우리를 현실 공간과 가상 공간 그사이, 애매한 어떤 지점에 머물게 한다.

퍼포먼스가 진행되는 전시장에는 이 북소리 말고 작가가 직접 만든 북이 전시장 벽에 걸려있는데 작가는 이를 '북 조각'이라고 부른다. 북은 물리적으로 존재하지만, 북소리는 스피커를 통해 전달되고 심지어 그 북의 존재를 이따금 씩 잊으며 다시 가상세계에 집중했다가 현실로 돌아오는 행위를 퍼포먼스가 행해지는 내내 반복하게 된다. 이것 역시 하나의 방식으로써의 소통이고 동시다발적이지만 매우 몰입적이고 동시에 분산적인 체험이기도 하다.[1]

퍼포머들은 특정한 안무를 하는 것이 아니라 4명의 퍼포머들이 즉석에서 서로의 몸에 영향을 받아 즉흥적인 몸짓을 만들어낸다. 요한한 작가가 그들에게 제안한 것은 북의 표면 가죽을 우리의 몸에서 피부라고 연상하고 그를 통해 느껴지는 것들을 표현하는 것이었다. 필자가 앞에서 언급한 실재의 '막'에서 '막'이라는 단어는 어쩌면 작가가 말하는 북의 가죽, 퍼포머의 피부가 아닐까? 실제로 작가는 이를 피부(skin)라고 부르고 있다. 실제로 작가는 "소리를 내는 몸"이라고 표현하는데 특히

1) "〈공명동작〉 퍼포먼스에서는 두 가지 다른 표면이 공존했는데, 육체의 표면과 가상체의 표면이었어요. 언어적 소통과 비언어적 소통이 동시다발적으로 이루어지면서 두 가지 다른 표면이 교차하는 상황을 의도했어요. 우리 사이에 온라인 공간이 개입하면서 약간 다른 형태의 소통이 생겨난 것 같거든요. 메시지가 오고 가고, 정보가 공유되고, 온라인이란 공간에서 서로서로 주시하고는 있지만, 소통이 일방적이거나 잘 안 되고 있다는 느낌을 자주 갖게 됩니다. 그리고 익명에 의한 공간이라는 부분에 있어서 또 다른 이질감 같은 것도 자주 느끼고요. 비물리적 공간이기 때문에 우리가 보는 것들이 왜곡되었을 수 있다는 생각을 언제나 가지게 되고, 거기에서 생겨나는 가벼운 관계들에 의해 공허함도 자주 느끼게 됩니다. 저는 이러한 상황이 소통의 근본적 불가능성을 환기시킨다고 생각을 했어요." 요한한, 「요한한 〈공명동작〉 아티스트 토크」, 『공명동작』, 갤러리 조선 도록, p. 37.

여기서 인간의 신체와 피부, 그리고 북의 가죽이 같은 의미를 지닌다. 이는 우리가 생각하는 피부와 가죽의 목적과 기능 수행을 가진 것에서 더 나아가 좀 더 근원적인 질문을 던지고 있다.[2]

요한한, <긴 철월(Long Gibbous)>, 소가죽, 초실, 합판, 과슈, 장석, 365×220×11cm, 2019

그런데 여기서 신기한 것은 전시된 북 작업인 <긴 철월(Long Gibbous)>들을 '북 조각'이라고 표현했다는 것이다. 이 북에는 한쪽만 가죽이 덮여있다. 특히 그가 만든 북들은 모두 특이한 형태를 가지고 있다. 일반적으로 북이라고 하면 원형의 형태를 가지고 있는데 그는 여기서 동그란 달을 떠올렸다. 하지만 달은 만월의 상태가 된 보름달도 있지만, 점점 형태를 변화하며 초승달, 상현달 등의 다른 모양으로 변해간다. 그가 '철월'이라는 뜻의 'gibbous'라는 단어를 북 조각 작업의 제목으로 사용한 이유도 그 때문이다.[3]

2) "저는 북 작품들을 소리를 내는 몸이라고 말하고 싶습니다. 우리의 신체는 피부라는 표면이 감싸고 있고, 그 피부를 통해 많은 것을 느끼잖아요. '인간의 가장 깊은 곳은 피부다'라는 폴 발레리(Paul Valery)의 문구를 보고, 깊이와 표면에 대해 고민을 하게 되었어요." 요한한, 앞의 도록, p. 38.

3) 2020년 2월 14일, 요한한 작가와의 인터뷰 중

보이는 한쪽 면

보통 사람은 자신의 한쪽 면만을 관찰할 수 있다. 거울에 비친 자신의 모습을 보는 것도 사진을 통해 내 뒷모습을 보는 것도 마찬가지로 우리는 스스로의 몸을 관찰할 때는 항상 한 쪽 면만을 보고 있다. 마치 작가가 만든 북이 한쪽 면만 보이게 벽에 걸려있는 것처럼 말이다.

이는 마치 2015년도에 작가가 전주에서 진행했던 맵핑 프로젝션 작업을 떠올려 볼 수 있다. 작가는 우리가 평소에 볼 수 없는 등을 플라스틱으로 캐스팅하여 여러 개의 등 모양 오브제를 설치한다. 이 작업을 위해 작가는 절을 하는 모습을 영상으로 담기 위해 수없이 많이 절을 하게 되었다고 한다. 그래서 불교의 '108배'를 떠올릴 수 있는 '108번째'

요한한, <108th(유령빛깔)>, 합성수지, 영상투사, 천위에 디지털 프린팅, 가변설치, 2015

라는 제목을 짓게 된다. 특별히 종교적인 이미지를 떠올리기 위해서라기보다 반복적인 행위를 뜻하는 상징적 숫자를 표현하고 싶었다고 작가는 전했다.

 내 몸의 일부이지만 내가 볼 수 없는 '등'을 표현했다는 점에서 요한한은 이 작업을 통해 보이는 것과 존재하는 것 사이의 관계를 본격적으로 말하고자 했다는 것을 알 수 있다. 우리는 흔히 존재한다는 것을 볼 수 있다는 것, 지각하는 것으로 이해한다. 하지만 존재하지만 때때로 나의 두 눈을 통해 볼 수 있는 것은 존재한다는 것이라 내가 생각하는 것일까? 아니면 그냥 존재하는 것일까? 만약에 내가 알지 못하지만 존재하는 것이 있을까? 내가 아는 선에서 존재하는 것들은 내가 존재를 아직 알 수 없다는 뜻이기도 한데 말이다.

 실제로 작가와 이야기 나누며 알게 된 사실이지만 작가도 필자와 마찬가지로 존재와 가시성에 대한 여러 고민을 하고 있었다. 작가는 타인의 시선을 통해서만 볼 수 있는 사람의 등을 통해 보이지 않는 것과 존재하는 것에 대한 우리의 생각을 파악해보고자 정신분석학의 연구를 살펴보기도 했다.[4] 작가는 이를 설명하며 "실제로 보이지 않는 것을 존재하지 않는 것으로 인지하는 부분이 시각적 사고방식을 크게 필요로 하는 자폐인의 습성 중 하나"라고 전했다.[5]

 그는 정신분석학의 여러 연구를 보면서 처음 단계에서는 사람들의 등

[4] 작가는 그의 2019년 개인전 《공명동작》의 도록에서 "등을 캐스팅 대상으로 선택한 이유는 이것이 자신의 맨눈으로는 직접 볼 수 없는 신체의 한 부분이었기 때문이었어요. 이런 점에서 등을 캐스팅해서 전시하는 행위가 보이는 것과 존재하는 것 사이의 관계에 대해 다양한 질문을 만들어 낼 수 있을 것이라 생각했어요."라고 말한다. 요한한 (2020), p. 26.

[5] 2020년 2월 14일, 요한한 작가와의 인터뷰 중

을 캐스팅하면서 조형 작업을 진행한 후 그다음 단계에서는 안 보이는 부분을 영상 프로젝션 기법을 통해 유령적 효과를 표현하게 된다. 작가는 사람들의 등을 캐스팅하여 조각의 형태를 만들고 하얗게 캐스팅한 등의 표면을 스크린 삼아 프로젝션한다. 작가의 이 작업에서 느낄 수 있는 것처럼 프로젝션 영상은 빛의 반응을 통해 그 이미지를 나타내는 데 그렇다면 빛을 통해서만 보이는 형상과 우리가 나의 눈으로 볼 수 없는 나의 등은 결국 때로는 가시적으로 때로는 비가시적으로 존재한다고 여겨지는 것이지 않을까? 그렇다면 존재와 보이는 것에 대해 조금 더 가볍게 접근해 볼 수 있을 것이다. '유령'처럼 나타났다 사라지는, 또는 보였다가 보이지 않는 것들의 존재에 대해서 말이다.

보이는 것과 존재하는 것

보이지는 않지만 존재하는 것 중 대표적인 것이 바로 '소리'일 것이다. 작가의 작업에는 사운드가 결합된 작업이 많은데 항상 느끼는 것이지만 작가의 작업은 항상 사진으로 모두 기록할 수 없는 것들이 등장한다. <108th(유령빛깔)>에서는 파란빛의 사람 형체가 등 조각 표면 안으로 들어갔다가 사라졌다 하는 움직임이 그랬고, <긴 철월> 작업에서는 전시장을 가득 울리던 북소리가 그랬으며, <쓰레드 볼륨II - 또 다른 동작을 위한 플로어>에서는 바닥에 스크래치 흔적만 남긴채 사라진 퍼포머들이 그러했던 것처럼 <(인)비지빌리티((In)visibility)> 작업에서

요한한, 조성현, 이선아, <(인)비지빌리티((In)visibility)>. 형광등, 금속, 시멘트, 전자장치, 1500와트 스피커, 가변설치, 2016

도 마찬가지였다. 소리와 퍼포머들이 사라진 후 홀로 남겨진 설치물은 소리가 빛으로 변하는 과정에서 시각적 효과를 주었는데 사운드-퍼포먼스-구조물의 인터랙티브한 요소는 이제 더 이상 함께 존재하지 않는다. 그들은 반응할 수 없는 상태의 오브제만 남겨두고 떠났다.

 상황에 반응하며 함께 작동하던 요소들은 각각 따로 존재하지만, 그것이 서로 반응했을 때에는 뒤엉켜 하나를 이루고 있었다. 보이는 것은

보이지 않는 것과 연결되어 있었고 그 보이지 않는 것들도 존재를 드러내며 가시적인 비가시성을 보여주었다. 이처럼 작가와 필자가 고민하던 물질과 비물질은 때에 따라 우리에게 이해 가능한 보이는 존재로 다가오기도 했지만, 우리가 지각할 수 없는 모습으로 다가오기도 한다. "보이는 것이 전부가 아니다"라고 말하지만 요한한 작가는 이를 증명 가능한 모습으로 우리에게 보여주고 이해시키고자 한다.

요한한(Yohan Hàn)
www.yohanhan.com

학력
2020 파리1대학 팡테옹 소르본 조형예술학과 박사과정, 파리, 프랑스
2019 파리-세르지 국립고등미술학교, 국기조형예술학위, 세르지, 프랑스
2016 파리1대학 팡테옹 소르본 조형예술학과 석사졸업, 파리, 프랑스

개인전
2020 신체가요(新體歌謠), 청주 미술창작 스튜디오, 청주
2019 공명동작, 갤러리 조선, 서울
2017 쓰레드 시퀀스 #2 (마주걷기), 뉘블랑슈(백야축제), 베르사이유시립미술학교, 베르사
 이유 2017 루틴, 아뜰리에 렘, 파리

단체전
2020 미디어 심포니, 청주시립미술관, 청주
2019 쓰레드 볼륨 투-또 다른 동작을 위한 플로어, 아슈라프 툴룹과 협업, 문래예술공장, 서울
2019 오픈코드, 청주미술창작스튜디오, 청주
2017 쓰레드, 아슈아프 툴룹과 협업, 뮤지엄라이브#5 퐁피두 센터, 파리
2017 999, 오베르빌리에 요새, 오베르빌리에 퓨처링 나이트, 싱코 예술공간, 파리
2016 (인)비지빌리티, 조성현, 이선아 협업, 뉘블랑슈(백야축제), 쌩클로틸드 대성당, 파리
2016 뮤르뮤르, 갤러리 미셸 쥬니악, 파리
2016 의도된 그림, 주불 한국 문화원, 파리
2015 아떼홈, 국경없는예술공간, 파리
2015 예술과 놀이, 갤러리 인아떵듀, 파리
2014 게임바디, 피에르 가르댕 공간, 파리
2014 게임바디, 포인트 에페메르, 파리
2014 디멘션, 국경없는예술공간, 파리
2013 지구하모니, 평창비엔날레, 평창
2013 공중시간/ Mind Cloud, 성곡 미술관, 서울
2013 강남프로젝트, 플래튠 쿤스트할레, 서울
2013 아티피셜, 대안공간 이포, 서울

기금 및 선정
2020 서울문화재단 시각예술지원
2019 서울문화재단 최초예술지원
2017 백야축제, 베르사이유
2016 백야축제, 파리
2014 페스티벌 이씨&드망, 파리

레지던시
2019 청주 미술창작스튜디오, 청주
2016 라 제네랄, 파리
2016 파리 국제예술 공동체, 파리

정고요나

일상
자발적 피감시
만남
기억
노출
개인
사생활 공유
실시간
기록
온라인
SNS

정고요나

정고요나 작가는 꾸준히 일상의 장면을 표현한다. 회화를 시작으로 작업을 진행했던 작가가 새로운 매체를 활용하면서 점점 작업의 새로운 방식을 만들어내고 있다. 작가가 표현하는 일상은 자신의 것이기도 하고 타인의 것이기도 하다. 특히 작가는 현대 사회에 사람들이 살아가고 있는 방식과 그것을 타인과 공유하는 방법을 날카롭게 포착한다. 작가는 모르는 사람이 공개한 개인 사적 공간의 CCTV 영상을 캔버스 위에 프로젝션하고 그 속에 등장하는 풍경이나 사람들을 캔버스 위에서 물감으로 그려낸다. 다시 말해 작가가 그림을 그리는 동안에 하는 행위는 "Live Cam Painting"이라 불리는 퍼포먼스 작업이 되고, 그 과정 이후 남겨지는 회화는 독립된 하나의 회화 작품으로 기능하는 것이다. 디지털 매체를 사용하여 매개된 현실은 회화 작업을 통해 흔적으로 남겨진다. 이처럼 정고요나의 작업은 현대인이 온라인 세계와 현실의 물리적 세계에서 공존하는 모습을 보여준다. 필자가 정고요나 작가의 작업에서 주목하는 지점은 'Painting', 'Live Cam Painting', 'Dialogue with Painting'에서 어떻게 디지털 기기들과 아날로그의 회화가 다루어지고 있는지, 그리고 그것이 어떻게 새롭게 예술적 소재로 사용되는지에 대한 형식적 측면과 함께, 이를 통해 드러나는 현대인의 삶의 방식을 탐구하는 일이다.

보이는 것에 감춰진 보이지 않는 정서

정고요나 작가는 그의 회화 작업에서 자신이 경험한 일상의 한 장면을 매우 서정적인 방식으로 표현해왔다. 필자가 '서정적(抒情的)'이라는 단어를 사용한 이유는, 작가기 표현하는 일상적 풍경이나 일상적 오브제는 그것 자체가 가지는 의미보다 작가가 그것을 표현하는 행위를 통해 우리에게 전달되는 심상과 감정이 중요하기 때문이다. 물론 이러한 서정성은 정고요나 작가의 회화에서 느껴지는 특수한 분위기이다.

작가의 회화 작업에 대해 분석하기 위해 우선 서정적이라는 단어의 의미를 생각해 보아야 하는데 이는 작가가 작업하면서 자신의 주관적인 정서를 우리에게 전달할 때 표현된다. 특히 '서정시'의 경우 자신의 정서나 감정을 표현하는 시라고 볼 때 서정성을 가진 회화는 작가의 주관과 자신이 느끼는 감정을 서정적으로 표현하는 것이라 볼 수 있다. 여기서 필자가 강조하는 바는 바로 작가 자신이 느끼는 '주관'이다. 정고요나 작가가 자신의 회화에서 표현하는 대상이나 풍경은 그것 그대로의 묘사가 아닌 '자신의' 감정과 '주관적' 감정이다. 그렇기 때문에 작가가 채택하고 있는 회화의 소재는 '개인의' 일상이고 '자신만의' 공간에서의 삶이다.

이는 어쩌면 개인 사진첩 속에서 '내가 그때 거기 있었음'을 보여주는, 기억을 소환시키는 한 장면이기도 하고 또는 사진에서의 '풍크툼(punctum)'과 같이 나를 콕 찌르는 듯한 경험이기도 하다. 바르트가 자신의 저서『밝은 방』에서 이야기한 사진의 풍크툼적 경험은 "사진과

정고요나, <잠 못 드는 밤>, oil on canvas, 116.8x80.3cm, 2015

정고요나, <Saeron car wash>, oil on canvas, 145.5x97.0cm, 2016

정고요나, <The moment I remember>, oil on canvas, 116.8x80.3cm, 2019

관찰자 사이의 일대일 관계에서 일어나는 것이라고 보았다.[1] 이는 정
고요나 작가가 회화 작업을 하는 방식과 연관성이 있다. 작가가 자신의
회화를 통해 개인적 경험을 이야기하는 것은 사진의 풍크툼과 비슷한
느낌을 보는 사람에게 전달하고자 하는 의도가 있기 때문이다. 필자는

1) 최윤영은 "사진은 관찰자를 다중 관찰자의 입장에서 상대하는 것이 아니라 사진 속의 어떤 작은 우연적
요소가 관찰자의 개인적, 사적 측면을 건드리는 것"이라 부연 설명하고 있다. 또한, 여기서 관찰자는
사진을 보면서 사적 개인으로서의 자신을 인식하게 된다고 보았는데 사진을 통해 자신이 한 개인으로
사진에 관련을 맺게 되는 것이다. 바르트는 이러한 풍크툼을 사진이 확장되는 '제유(metonymie)'의
능력이라고 하는데 최윤영은 그의 연구에서 이를 설명하고 있다. "은유가 한 대상을 다른 대상이나
개념으로 대치하는 관계를 통해 성립되는 비유 관계라면, 제유는 그 대상의 특징을 사용하여 축소 또는
확장하는 개념이다. 사진을 통해 관찰자를 개인으로 호명하는 풍크툼은 그의 대체 불가능성, 환원
불가능성을 일깨우며 개인에게 충격을 주는 것이고 이러한 점에서 사진이라는 매체와 개인과의 관계가
성립하는 것"이라 말한다. 최윤영, 「풍크툼, 기억 그리고 개인의 정체성-제발트의 『아우스터리츠』 분석을
중심으로-」, 『독일어문화권연구』, Vol. 19 (2010), pp. 105-106.

정고요나, <빨간 모자>, oil on canvas, 116.8x72.7cm, 2016

정고요나 작가를 회화 작가라고 부르기보다는 회화라는 매체를 사용하는 작가라 부르고 싶다.

일상의 공유

정고요나 작가가 어떤 대상을 재현하는 것 이면에 다른 무언가를 표현하고 있다는 느낌은 이전부터 받았지만, 그것이 무엇인지 필자에게 보이기 시작한 것은 2016년부터였던 것 같다. 이때가 작가가 CCTV 영상을 작업에서 활용하기 시작한 시점이다. 이 시기 작가는 '기억의 목적'이라는 주제로 회화와 함께 새로운 매체 실험을 하게 됐는데, 같은 해 '아터테인'에서 열렸던 《기억의 목적》 전시에서는 기존의 작업 형식과 크게 달라지지 않은 회화 작업과 함께 "Live Cam Painting"이라는 새로운 작업 방식을 보여주었다.[2] 작가는 캔버스를 벽에 걸고 그 표면에 어떠한 영상을 프로젝션했는데 그 영상은 인터넷을 통해 생중계되는 개인의 사적인 일상을 담은 것이었다. 우리가 'CCTV'를 떠올릴 때 흔히 갖는 '감시'의 목적과는 달리 자발적으로 개인의 사적인 일상을 불특정 다수의 사람들에게 송출하는 경우가 있었다. 그때는 그 사실이 매

2) 필자는 2016년 12월 23일, 웹진 '인터랩'에서 스페이스캔 전시장에서 '리얼 라이브 페인팅' 작업을 하고 있는 작가를 찾아가 인터뷰했었다. 작가가 《기억의 목적》 전시 이후 새로운 매체를 사용하여 작업을 변화시킨 이유를 들어보고 회화와 회화적 매체를 사용하는 것에 대해 이야기를 나누었다. 정고요나는 그의 작업 노트를 통해 "그리는 행위를 통해 생각하는 방법론을 찾는다. 일상에서 만나는 대상이나 장면을 무심하게 재현하며 대상에 대한 밀도 있는 설명을 하기보다는 대상 이면에 있는 나의 기억을 그린다. 작가에게 있어 그림을 그리는 행위는 작가의 일상에서의 사색을 통한 '기억의 목적'을 찾는 과정이다. 어떠한 대상에 대한 설명이 아니라 그 이면에 있는 의식을 그리며 생각의 흐름을 통해 기억을 쫓는다."라고 밝히기도 했다. "인터뷰-공유를 공유하는 시대 : 정고요나 작가", http://interlab.kr/archives/1903 (2020년 4월 27일 접속).

우 놀라웠지만 최근 들어 개인 방송이 많이 생기면서 자신의 삶을 적나라하게 보여주고 있는 사람들이 많이 등장한다는 것에 점차 우리는 익숙해져 가고 있다.

작가는 인터넷에서 개인이 자신의 일상을 공유하는 현상에 대해 조사하던 중 유럽의 어느 커플들이 자신의 집 안에 카메라를 설치하고 그것을 전 세계에 공개하는 것을 발견했다고 한다. 특히 그런 영상을 공개하는 사이트가 있는데 이것을 흥미롭게 생각한 작가는 그들이 자발적으로 제공한 영상에서 흐르는 움직이는 이미지들을 캔버스에 실시간으로 기록하였다. 그 영상에서 고정되어 있는 집안 사물들은 항상 그

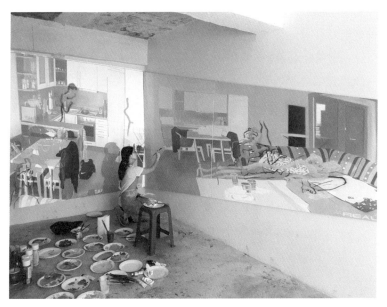

\<Live Cam Painting\> 진행 장면

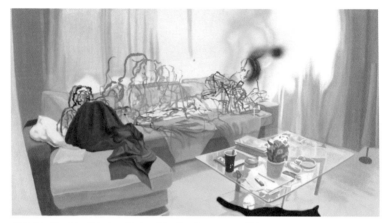

정고요나, <Live Cam Painting - Desiree & Raul>, oil on canvas, 193.9x120cm, 2016

자리에 있기 때문에 움직이지 않는 사물로 그려지고 영상 속에서 움직이는 사람이나 애완동물들은 마치 크로키를 한 듯 드로잉 선으로 표현된다.

이런 방식으로 작가는 캔버스 위에 영상을 프로젝션하여 순간순간을 기록하는 퍼포먼스를 하고, 그 퍼포먼스가 끝난 후에는 영상이 꺼진 캔버스 위에 이미 그려진 그림들이 홀로 전시장에 남아 관객을 맞는다. 기존의 클래식한 회화에서는 대상을 관찰하고 기억한 것을 화면에 옮겨졌다면 <Live Cam Painting>은 회화의 방식대로 무언가를 포착하고, 그것을 통해 흔적을 남긴다.[3]

3) 작가는 <Live Cam Painting> 작업 방식을 설명하며 "이 작업은 어느 유럽 젊은 커플들이 자신의 생활을 전 세계에 공개하는 것을 보고 웹사이트에 공개된 그들의 사생활을 캔버스에 프로젝션하고 그들이 생활하는 실제 모습을 실시간으로 그리는 작업이다"라고 설명한다. 그리고 작가는 자신이 퍼포먼스 하는 행위를 "그들이 지내고 있는 임의의 시간의 흔적들을 캔버스에 남기는" 것이라 말한다. 정고요나 작가 "Live Cam Painting_2016~2017" 작업 노트 참고.
http://goyonajung.blogspot.com/p/real-live-painting.html (2020년 3월 20일 접속).

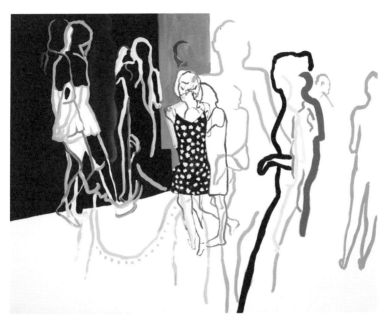

정고요나, <Live Cam Painting-Masha's real life>, oil on canvas, 112x145.5cm, 2019

SNS 속에서의 일상

작가는 <Live Cam Painting> 작업과 함께 꾸준히 회화 작업을 병행하고 있다. 회화 작업의 소재와 형태도 계속해서 변화하고 있는데 작가는 최근 개인들이 느끼는 정서의 소외와 고립감에 대해서도 이야기한다. 작가는 21세기 디지털 시대에 회화 작업을 한다는 것의 의미에 대해 고민해왔다. 그리고 회화가 다양한 복합예술이 되어 경계 없이 관객들을 만나게 되는 실험을 시도해보고자 한다. 완성된 후 관객들에게 보여지

는 회화의 특징을 거슬러 작가는 퍼포먼스와 미디어 기록을 함께 활용하여 작품을 제작한다. 다시 말해 "회화, 퍼포먼스, 미디어의 매체 협업이라는 새로운 복합적 형태의 시도가 작품이 된다."[4]

가상화된 일상

현대 사회의 온라인 환경이 SNS와 결합되어 개인이 일상이 공유되고 있다. 작가는 이것이 단순히 개인들의 삶을 엿본다는 측면에서 벗어나, SNS에서 보여지는 개인의 일상이 삶의 한 부분을 차지하게 되었다고 보았다. 작가는 이러한 부분을 작업에서 적극적으로 다루는데, 작가의 작업은 SNS의 세상에서 살아가는 우리의 이미지와 일상의 풍경을 소재로 한다. 개인 SNS에 공유되는 이미지는 각자의 연출에 의해 또 다른 페르소나를 만들어내고 자신의 사적인 생활 중 일부의 과시하고 싶은 장면만 노출하게 된다. 이렇게 온라인 환경에서 SNS를 통해 개인의 일상이 공유되고 이는 새로운 라이프스타일을 만들어내는데 작가는 이 부분을 자기만의 예술 소재로 사용한다.

 현대인들의 일상은 점점 각박해지고 있다. 혼자 있는 사람들이 늘어나고 급기야 COVID 19로 인해 우리는 모두 각자도생(各自圖生)하고 있다. 이로 인해 사람들은 정서적으로 소외감이나 고립감을 느끼기에 십상이다. 또한, 작가가 언급했듯이 정서적인 "사막화" 현상 속에서 현대

4) 작가의 작업 노트 참고

인들이 점점 더 온라인을 통해 만들어진 세상에서 살게 된다.[5] 작가는 이러한 상황에서 사람들이 "온라인 SNS를 통해 자신들의 일상의 모습들을 전 세계 사람들과 공유하는 새로운 풍경을 만든다"라는 현상에 주목했다. 개인의 일상을 기록하려는 측면에서 벗어나 보여주기 위해 만들어진 일상을 공유하게 된다. 특히 "여기에 더해서 1인 방송이라는 개인 영상 매체를 이용한 방식으로 자기 자신의 일상이나 생각" 등을 노출하기도 한다. "그야말로 한 사람의 혹은 특정 부류의 소소한 일상과 관련한 이미지"들이 기존의 대중매체인 TV, 라디오 방송, 신문 등을 대신하고 있다.[6]

 이렇게 자발적으로 자신의 사적인 모습을 공개하는 사람들이 있는 반면 우리는 원하지 않는 순간에도 CCTV에 노출되어있다. 특히 몰카로 인한 피해가 급증하고 있다는 보도가 끊이지 않아 사회적인 문제로 드러나고 있고 그러한 일이 발생하고 있다는 상상만으로 불쾌하고 염려스럽다. 다시 말해, 한편에서는 개개인이 자신의 사적인 삶을 노출시키고 싶어 하지만 한편으로 내가 자발적으로 제공하는 정보가 아니라면 자신을 노출하고 싶지 않은 마음을 동시에 가질 수밖에 없는 것이다.

5) "현대인의 일상은 사막화되었고, 삶의 리듬은 초고속으로 가속화되었으며, 각자는 더욱 개인화되었다. 사람들은 어쩔 수 없는 소외와 고립에 빠질 수밖에 없다. '사막화' 되어가고 있는 이 시대를 살아가는 현대인들은 주로 SNS를 통해 커뮤니케이션하고 자신들의 일상 사진을 전 세계 사람들과 공유하고 있다. 또한, 공유된 사진들 대부분은 필터링을 거쳐 우리에게 기억되고 일상의 기억들이 수집된다. 이러한 시대적 현상과 함께 과거, 현재 그리고 미래로 이어지는 시공간에 대한 고찰과 이와 연관된 실험의 일환으로 개인적인 일상의 기억뿐만 아니라 타인의 일상을 전시장에서 실시간으로 관객들과 함께 공유하는 퍼포먼스 작업인 'Live cam painting'을 하게 되었다." 정고요나 작가 "Live Cam Painting_2016~2017" 앞의 웹페이지 작업 노트 참고.

6) 작가는 홈페이지 "2019 Painting"에서 "온라인 환경-〉SNS(개인 일상 공유)-〉새로운 라이프 스타일 -〉새로운 예술 소재"라는 제목의 작가 노트를 통해 어떻게 SNS가 새로운 예술 소재가 되었는지 그 과정을 설명한다. http://goyonajung.blogspot.com/p/blog-page_7.html (2020년 3월 20일 접속).

자발적 감시

우리가 흔히 '감시'라는 단어를 들으면, 시선 권력을 가지고 있는 누군가가 나를 바라보는 일방적인 구조를 떠올리기 쉽다. 예를 들어 벤담이 감옥의 수감자들을 감시할 수 있는 효율적인 방법을 고안하기 위해 18세기에 만들어 놓았던 일망 감시체계인 파놉티콘(panopticon)[7]을 떠올릴 수 있다. 벤담은 이 파놉티콘 구조에서 피 감시자가 스스로 감시를 당하고 있다는 사실은 알지만, 그것을 정확히 파악할 수는 없다고 말한다. 감시자가 위치한 감시탑은 피 감시자에게 보이지만 그 안에 감시자가 어디를 바라보는지를 알 수 없기 때문이다. 그래서 이 감시는 감시된다는 것은 피 감시자가 알고는 있지만, 그것을 확인할 수는 없다.[8]

하지만 이후 감시의 형태도 달라진다. 인터넷 기술이 발달되면서 정보가 많은 사람에게 공유되는데, 그러다 보니 파놉티콘 적인 수직적 방식에서 벗어나 감시는 점차 수평적으로 변한다. 이러한 수평적 방식의 감시를 '시놉티콘(synopticon)'이라고 한다. 시놉티콘은 '동시에(syn)' 서로 감시할 수 있는 구조를 나타내는데 시선 권력자가 다수의 피 감시자를 바라보는 것이 아니라 다수가 다수를 상호 감시 할 수 있는 것이다. 20세기 초에 대중 매체가 확산되면서 대중이 권력자에 대한 정보를 알 수 있게 됐고 그 후 미디어가 더욱더 발달할수록 그 권력의 분산과 감시의 쌍방향성은 더 증가하게 된다.

7) Jeremy Bentham, *Panoptique*, Christian Laval (trans.) (Paris: Mille et Une Nuits, 2002).

8) Jacques-Alain Miller and Richard Miller (eds.), "Jeremy Bentham's Panoptic Device", *October*, Vol. 41 (Summer 1987), pp. 3-29.

사람들이 인터넷을 사용하면서 1997년 <제니캠 라이브(Jennie Cam Live)>라는 제목의 자발적 감시 정보가 사람들에게 제공되었던 사례를 볼 수 있었는데 제니퍼 링글리(Jennifer Ringley, 1976~)라는 여대생이 자신의 블로그를 통해 자신의 일상을 전 세계에 방영하면서 유명세를 치렀다. 자신의 기숙사에서 24시간 웹캠을 사용하여 일주일 동안 자신의 일상을 공개하게 되는데[9] 그 후 20년이 넘게 시간이 흐른 현재 2020년에는 개인 방송 채널, 유튜브의 개인 채널, SNS 등에서 자신의 일상을 공개하는 것이 더욱더 흔해졌다.[10] 누구나 자신의 일상을 자발적으로 보여줄 수 있다. 물론 자신이 공개를 원하는 한에서 말이다.

실재의 소환

정고요나 작가의 2018년 작업에서는 모르는 사람들의 사생활을 보는 것에서 한발 더 나아가 실제 관객을 전시장에 초대하여 '대화'를 시도한다. 전시장 안에서 관객과 대화하는 장면이 <Real Live Painting>에서 보였던 퍼포먼스와 같이 구성되고 카메라를 통한 녹화의 기능도 겸비된다.

이 모든 일련의 사건들이 모두 작업이 되는데 전시장 안에서 관객과

9) 필자는 과거 연구에서 감시에 관한 과거 연구에서 보여 주기와 훔쳐보기 사이의 지점에 대해 이야기한 바 있다. "별 특징 없는 다분히 일상적인 행위들을 보여주지만 보는 이들의 관음증을 부추긴다. 전 세계적으로 사생활 보여 주기와 훔쳐보기의 형태로 방송되는 리얼리티 쇼는 지극히 개인적인 일상을 만인에게 공개함으로써 공개적인 훔쳐보기 환경을 만들어낸다." 김주옥, 「비디오아트에서의 감시와 권력 구조 변화에 관한 연구」, 홍익대학교 대학원 예술학과 석사 논문, 2013, p. 58.

10) 김양호는 "전문가들이 수행했던 이미지의 제작, 편집, 배포의 방식이 디지털 기술의 보편화에 힘입어 이제는 일반인들도 약간의 지식과 노력만 있으면 이미지를 생산, 편집, 배포할 수 있게 되었다"라고 말한다. 김양호, 「디지털 이미지와 흔적」, 『디지털디자인학연구』, Vol. 14, No. 1 (2014), p. 61.

 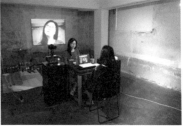

정고요나, <대-화(對-畵, Dialogue with painting)>, 혼합매체, 가변크기, 스페이스원, 2018

대화하는 행위 이후에 작가는 이를 바탕으로 다시 드로잉 작업을 하게 된다. 우선 작가가 관객과 대화하는 내용은 7가지 정도이다. 인터넷상에서 개인이 노출되는 문제, 예술가의 생활, YOLO의 태도, 꿈꾸는 미래, 예술의 필요성, 최근에 읽은 책, 예술작품의 가격과 판매의 문제에 대해 이야기 하는데 이러한 대화를 나눈 장면을 녹화한 후 그것을 프로젝션하여 '라이브 초상화 드로잉'이라는 것을 진행한다. 그렇게 제작된 작업은 하나의 드로잉-설치작업으로 전시된다.[11]

11) "대화와 회화가 동시에 이루어지는 '대-화'의 과정은 그대로 전시장 안에서 실현되고 녹화 및 상영되며, 관객과의 대화, 라이브 페인팅이라는 퍼포먼스 적 요소와 카메라/프로젝터라는 미디어 특성의 융합으로 새롭게 시도된다. 프로젝트의 복합적인 형태는 전시이자 곧 그 자체로 작품이 된다. 하나의 작품으로 온전히 완성된 다음 전시가 되는 회화의 제작과정을 뒤집어, 기록하고자 하는 상황을 일상적인 퍼포먼스처럼 연출하고 그에 대한 미디어 기록을 활용하여 작품을 제작한다. 작가의 라이브 페인팅 프로젝트는 작가를 처음 만난 타인의 모습과 배경이 담긴 상황 자체를 실시간으로 그리던 형식에서 출발하여, 직접 작가와 마주하고 이야기를 나누며 관계를 형성해 그 상황을 라이브로 그리는 형식으로 옮겨왔다. 작가에 의해 참여자가 영상으로 전시장에서 노출이 되고, 이를 작가가 직접 다시 페인팅하는 것이 마치 액자식 구성처럼 전시장에 다시 노출된다. 일상적인 작가와 참여자의 대화 퍼포먼스가 회화 작업으로 옮겨지기 전, 그 중간에 미디어를 통해 재현되는 것은 직접 체험하는 참여자뿐만 아니라 일반 외부 관람객들에게도 새로운 접근방식으로 다가온다." 작가의 "대-화, 對-畵, Dialogue with Painting", JCC 미술관 임경민 큐레이터의 전시 서문 중, 작가 홈페이지 참조. http://goyonajung.blogspot.com/p/blog-page_10.html (2020년 6월 30일 접속).

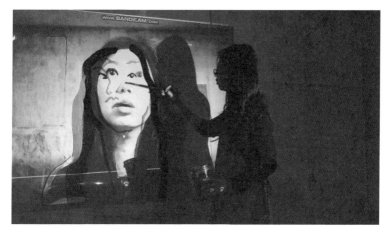

정고요나, <Live Portrait>, 2018 퍼포먼스 장면

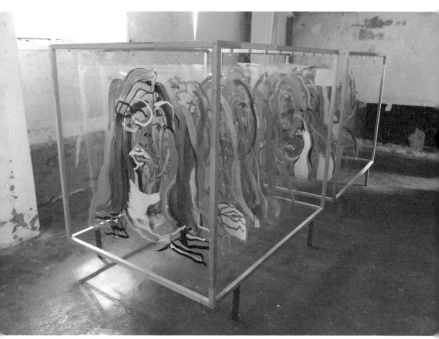

정고요나, <대-화(對-畵, Dialogue with painting)-installation>, 혼합매체, 120x143.5x150cm(x2), 2018

가상의 실재화

정고요나 작가의 작업을 시기적으로 본다면, 처음에는 누군가의 일상적 삶의 한 장면을 'Painting'으로 표현하였고 그 후 'Live Cam Painting'이라는 방식을 통해 모르는 사람들의 일상을 지켜 본 후 'Dialogue with Painting'으로 관객을 만나게 되었다. 작가는 이 <대-화> 작업을 설명하며 "전통적인 회화 작업이 대상을 관찰하고 기억한 것을 화면에 옮기는 방식이었다면, 21세기에 진행하는 '대-화'는 회화적 특성인 포착을 미디어를 활용한 다중적 포착으로 확장시키며, 대화하는 순간들의 흔적을 계속 뒤쫓아 대상과 시간성을 담아낸다"라고 말한다.[12]

정고요나 작가는 이미지 자체를 디지털로 만들어내지는 않지만, 디지털 매체가 매개 된 상황을 활용하여 회화를 제작하는 환경을 만들어낸다. 그래서 작가의 회화나 드로잉 작업은 영상을 프로젝션한 캔버스 표면에 직접 물감을 덧바르는 작가의 손을 통해 아날로그적으로 제작되지만, 그것이 구성되는 제작 환경은 다분히 디지털적이다. 그런 의미에서 작가가 사용하는 디지털 환경은 이미지 자체를 완전히 달라지게 하지는 않지만, 미디어의 특성과 기술의 차이에 의해 미디어의 문법을 전유하고 새로운 형식을 구성한다.[13] 이처럼 작가는 우리 삶을 가득 채우

12) 작가의 "대-화, 對-畵, Dialogue with Painting" 설명을 통해 정리해 보면, 〈대-화〉 작업에는 3가지 형식이 존재하는데 ①사람을 만나 대화하는 것 ②대화한 녹화 영상을 〈Live Portrait〉라는 제목으로 작업하는 것 ③그것의 결과물을 전시하는 것이 그것이다. 작가 홈페이지 참조. http://goyonajung.blogspot.com/p/blog-page_10.html (2020년 6월 30일 접속).

13) 김양호는 이전 미디어의 흔적을 재흔적(retrace)화하는 전략을 구현하면서 새로운 형식의 흔적을 재혼합하게 된다고 보았다. 또한, 구상과 추상의 디지털 이전의 이미지는 자연의 도구를 통해 생산되었지만, 디지털 이미지는 인위적인 상태에서 가상의 코드에 의해 (재)생산되는데 이러한 비물질적인 디지털이 미치는 재료가 가진 물질성에 제한을 받지 않으며 재현 속에서 질감, 색채, 그림자, 반사 등의 형식적 수치로 스크린의 층을 합성하여 새로운 이미지를 형성하게 된다. 김양호 (2014), p. 60.

정고요나,《Composing Daily Fragments into Poems》, 타이페이 당대 미술관 전시 전경
(copyright: MOCA Taipei)

는 디지털 매체 환경을 적극적으로 활용하며 실재와 가상 사이에서 그 흔적을 지극히 아날로그적인 방식으로 남기고 있다.

최근 정고요나 작가는 '타이페이 당대 미술관(台北當代藝術館, MOCA Taipei)'에 초대되어 전시했다. 한국의 작가를 대만에 소개하기 위한 일환으로 대만 큐레이터 지아-전 차이(Jia-Zhen Tsai)가 기획한 이 전시는 "평범한 사람들의 이야기가 현대적인 장면의 폭넓은 서술로 축적이 되는 작업"[14]이라 대만에 소개되었다.

작가는 자신이 'Live Cam Painting'이라 불리는 방식으로 작업한 것과 SNS에 공유되는 소재의 이미지들을 연결하여 온라인 세상에 살고 있는 우리의 모습을 표현했다. 이처럼 우리는 가상세계와 현실의 물질적 세계 속 여러 단계에 머물며 삶을 살아가고 있다. 그리고 작가는 이 가상세계와 물질적 세계 사이에서 실재하는 우리의 모습을 표현한다. 때로는 아날로그적 회화로, 때로는 디지털 매체를 통해, 때로는 그 둘을 섞어놓은 방식으로 말이다.

14) 정고요나 작가와의 서면 인터뷰(2020년 7월 19일)에서 참조.

정고요나(Goyona Jung)
goyonajung.blogspot.kr

학력
1997 홍익대학교 미술대학 회화과 졸업

개인전
2018 <대-화, 對-畵, Dialogue with Painting>, Space One, 서울
2017 <Purpose of Memory part II>, AKI gallery, Taipei, Taiwan
2017 <Real Live Painting>, 공에 도사가 있다, 서울
2016 <기억의 목적>, 아터테인, 서울
2013 <상실된 시간>, 반쥴, 서울
2009 <Pink-Freud>, 관훈갤러리, 서울

단체전
2020 <Red Shirts>, 을지로 OF, 서울
2020 <Composing Daily Fragments into Poems>, MOCA Taipei, 타이페이, 대만
2019 <Translation of The Difference>, 주홍콩한국문화원, 홍콩
2019 <욕욕욕>, 시대여관, 서울
2018 <Cryptos>, 난지미술창작스튜디오 전시실, 서울
2018 <Portrait of a Lady>, 오페라갤러리, 서울
2017 <DIGITAL OUTSIDER KOREA edition>, 인디아트홀 공, 서울
2017 <예술로 목욕하는 날>-Live Portrait, 행화탕, 서울
2017 <Drawing party>, Space one, 서울
2016 <명륜동, 화>, Space can, 서울
2016 <두 개의 풍경, 하나의 세계>, 주중국한국문화원, 북경
2016 <Real Live Painting>, 토탈미술관, 서울
2016 <Real Live Painting>, Space be gallery, 서울
2014 <공간을 점령하라! Occupy Jungmiso>, 정미소, 서울
2013 <1212>, Space bm, 서울
2010 <긴장철>, 갤러리 큐리오묵, 서울
2010 <New Normal Life>, 키미아트, 서울

프로젝트

2018 <우이신설문화예술철도,우이-신설스토리_Live Cam Painting>, 서울시 주최,
 솔밭공원역, 서울
2017 <Pink Wall Project-Live Cam Painting>, 가나아트파크, 장흥

작품소장

2019 국립현대미술관 미술은행 작품 소장
2016 국립현대미술관 미술은행 작품 소장

선정

2020 한국문화예술위원회 국제교류지원 선정
2009 서울문화재단 예술창작지원 선정

레지던시

2018 서울시립미술관 난지미술창작스튜디오 입주
2016 캔 파운데이션 명륜동 창작스튜디오 입주
2014 캔 파운데이션 창작스튜디오 단기 입주

강현욱

가상적 유토피아
불안
현실의 본질
환상
대화
언어
번역
국경
정체성
거대 사회
개인

강현욱

필자는 프랑스 유학 시절부터 꽤 오랫동안 강현욱 작가의 작업이 변화되는 과정을 지켜보았다. 그의 관심은 서양화에서 영상, 영화로 옮겨가는가 하더니 급기야 로봇에까지 다다랐다. 그의 넓은 관심 영역처럼 작가의 무대 또한 넓었다. 작가는 유럽과 중국에 작업을 선보일 기회가 많았는데 이러한 그의 경험은 국경, 언어, 정체성 등의 탐구로 이어졌다. 그리고 그는 작업 전반에 걸쳐 거대한 구조 속에서 인간 개인이 가지는 정체성과 인간이 가지고 있는 본질적인 불안에 관해 이야기한다. 강현욱 작가는 사회, 정치, 경제 등에 대해서도 많은 관심을 가지고 있는데 특히 관련 현상이나 사람들의 행동에 대해 분석하면서 "그것의 근본적인 문제는 구조에서 왔다"라는 말을 입버릇처럼 자주 하곤 했다. 그만큼 작가는 인간의 존재를 사회적 구조에 연결하여 사유하고 있다는 것을 보여준다. 필자는 국경, 정체성, 불안, 판타지 등의 문제가 우리의 상상이나 관념 또는 가상의 원칙에서 올 수 있다고 가정해 보았다. 그리고 그 가능성을 서술해 보고자 한다.

언어와 소통

대체로 우리는 언어로 소통하지만, 언어는 모든 소통을 가능하게 해주지는 못한다. 강현욱 작가는 오랜 시절 프랑스에서 생활했지만, 그 나라의 언어가 편안하지는 않았다.[1] 이는 비단 외국어의 문제가 아니라 그가 모국어로도 소통을 하는 것에 어려움을 느낀다는 것이 문제였고[2] 그리하여 작가에게 언어와 소통의 관계는 계속해서 탐구해야 할 대상이었다. 언어를 활용한 소통이 편하지 않았던 작가는 이방인 또는 특정 장애를 가지고 있는 사람들은 얼마나 더 힘들까 하는 생각을 가지게 되었다고 한다.[3]

1) "나는 '드럼(Drum)'이라는 말아 피는 담배를 주문하려 한다. 하지만 프랑스어의 'R' 발음 때문에 애를 먹는다. 내 R 발음은 통하지 않는다. 나는 손짓으로 주문하기 시작한다. 그런데 진열장엔 담배가 너무 많다. 게다가 드럼 담배는 여러 가지 색깔 별로 있다. 나는 하늘색 드럼을 사고 싶다. 내 뒤로 사람들이 줄을 서기 시작한다. 나는 아직도 하늘색 드럼을 사는 데 성공하지 못했다. 줄은 계속 길어진다. 나에게 프랑스는 프랑스어다. 나 그리고 언어. 나는 내 프랑스어를 교정해주는 또 다른 이와 말한다. 나에게 그것은 치료를 받는 것과 같다."-강현욱 작가의 작가 노트 중

2) "나에게는 쌍둥이 형제가 있다. 어릴 적 우리는 늘 함께였다. 그런데 우리의 대화 방식은 좀 특이해서 다른 사람들은 우리가 무슨 얘기를 나누는지 이해하지 못했다. 9살 때 나는 많이 아파서 병원에 간 적이 있다. 상담한 후 의사는 나에게 외국에서 산 적이 있는지 물었다. 사실 내 발음은 매우 안 좋았는데 나는 그 사실을 모르고 있었다. 내 트라우마는 그 첫 번째 안 좋은 기억과 함께 시작됐다. 고등학교에 다닐 때, 나는 친구들과 과학박물관에 간 적이 있다. 거기에는 많은 발명품이 있었다. 구관조를 본떠서 만든 어느 기계가 사람들이 내는 소리를 흉내 냈다. 내 차례였다. 계속 "안녕"하고 사람들의 인사말을 따라 하던 그 구관조 로봇은 나에게 "아아안니잉"이라고 했다. 친구들이 나를 보더니 마구 웃어댔다. 나는 그 로봇 구관조를 저주했다. "꺼져! 이 멍청한 구관조!""-강현욱 작가의 작가 노트 중

3) "나는 어떻게 하면 프랑스에 더 잘 적응할 수 있을까 늘 궁리한다. 프랑스에 사는 것은 무슨 게임을 하는 것과 같다. 외국인이 새로운 사회에 자신을 적응시키기는 쉽지 않다. 어쨌든 내가 이곳에서 언어를 자유자재로 구사하지 못하는 것과 비슷하게 느껴지기 때문이다. 내 작업의 주제는 내 개인적인 문제에서 출발했지만 이러한 사회적 문제점들에 중점을 두고 있다. 갈등과 오해는 소통 불능과 문화적 차이에서 발생한다. 다른 사람을 대하는 방식을 예를 들면, 우리나라에서는 대화 중, 특히 그가 우리보다 나이가 많은 경우에는 상대방의 눈을 똑바로 바라보지 않는 것이 예의이다. 프랑스에는 이런 규칙이 없다. 가뜩이나 대화 중 상대방을 쳐다보기 어려워하는 나는 눈이라도 마주치면 말까지 더듬거려가며 프랑스 생활을 시작했다. 그들은 나는 이상하다는 듯이 바라봤다. 모르는 나라에서 이방인으로 살아간다는 건 피곤한 일이다. 하지만 새로운 세상에 자신을 적응시키는 것이 재미있기도 하다. 만일 후에 내가 미국 같은 곳에서 살게 된다면 또 어떤 일이 일어날까? 프랑스에서와 비슷할까?"-강현욱 작가의 작가 노트 중

사람들은 강현욱 작가의 어눌한 말투와 그가 하는 말실수를 재미있어한다. 그리고 그것이 작가의 매력이 되기도 한다. 상대방을 편안하게해주면서 웃음을 주기 때문이다. 그것이 작가가 원하든 그렇지 않든 간에 어쨌든 작가는 이를 큰 장점으로 활용하고 있다. 언어는 소통을 위해 매개되는데, 작가는 언어를 활용하고는 있지만 적어도 그에게 있어언어는 언어 자체가 지닌 고유의 도구적 측면을 수행하지는 않는다.

현실의 삶, 가상의 이념

작가의 이런 언어와 소통에 관한 관심은 <우리는 할까 어떤 말을?(we say what?)>이라는 작업에서 잘 볼 수 있다. 작가는 이 영상 작업을

강현욱, <우리는 할까 어떤 말을?(we say what?)>, 영상-설치, 2008

TV를 통해 보여주는데 독립된 비디오 영상 작품으로 전시되기도 하지만 본래 이 작업은 영상-설치의 형태로 전시된다. 작가는 이 작품을 설치할 때, 마치 부르주아 침실에서 TV를 보는 것과 같은 인상을 주려 노력했다.

 <우리는 할까 어떤 말을?>에서 중국인 여자와 한국인 남자는 얼핏 보면 같은 나라의 언어를 사용하는 것 같지만 자세히 들어보면 둘 다 서툰 불어를 쓰며 소통하고 있다. 첫 장면은 1인용 침대에 누운 커플이 자리가 비좁다며 옥신각신하는 장면으로 시작한다. 둘은 이내 다시 다정한 모습으로 좁은 침대에 함께 누워 영화를 본다. 그들이 보고 있는 영화의 장면은 나오지 않았지만, 그들의 말을 들어보면 프랑스 요리에 관한 애니메이션 <라따뚜이(Ratatouille)>로 추정된다. 그들은 이것을 보며 파리에는 최고의 쉐프가 되고 싶은 요리사와 유명한 예술가가 되고 싶은 사람들이 오는 곳이라 설명한다. 매운 음식을 먹지 못하는 중국인 여인과 기름진 음식을 먹지 못하는 한국 남자는 서로의 음식 문화에 대해 좋아하지 않는다는 뉘앙스를 주며, 왜 프랑스에 오고자 했는지 서로에게 묻는다. 한국인 남자는 프랑스에 대해 잘 알지 못했기 때문에 프랑스에 오게 되었다고 말한다. 사르코지 대통령을 알았더라면 프랑스에 오지 않았을 거라는 남자는 프랑스를 상징하는 '자유, 평등, 박애' 중 세 번째 요소인 '박애'라는 단어를 끝내 기억하지 못하지만, 어차피 우리에게 이 세 가지는 없기 때문에 기억할 필요도 없다고 여자는 대구한다. 그 말을 듣고 갑자기 남자는 사르코지가 전형적인 파리지앵과 같다고 느끼고 그는 매우 부르주아적이고 우아하고 영리하다고 말한다.

그는 너무 환상적이야!

강현욱, <우리는 할까 어떤 말을?>, 싱글 채널 비디오, 7m, 2008

외국인인 남자가 생각하는 파리지앵의 모습은 사르코지 대통령과 같
은 모습인가보다. 또한, 자신이 배운 프랑스 욕을 나열하는 남자는 평
화로운 삶을 살기 위해 욕을 배웠다고 말한다. 전철을 타면 이 커플이
프랑스말로 대화하는 것을 이상하게 쳐다보는 사람들 때문에 스트레
스를 받는다고 투덜거리는 남자는 그냥 우리가 외국 사람이기 때문에
사람들이 쳐다보는 것이라고 해석하는 여자의 말을 듣고 화가 풀린다.

 프랑스에 대한 환상을 가지고 떠났던 이 중국인 여자와 한국인 남자
가 막상 실제로 그곳에 살면서 느끼게 된 희망과 좌절, 사랑과 다툼, 수
용과 배척은 어쩌면 너무나 얇은 막처럼 쉽게 찢어지고 아무것도 아닌
것처럼 번복된다. 그들이 사용하는 단어도 마찬가지다. 좋다와 싫다 사
이에서 너무나 자주 무너지고 되풀이되는 감정과 생각들은 결국 그 의

도와 진실을 반영하지 못하고 계속 순환한다. 유명하고 거대한 예술가가 되겠다고 파리에 왔지만 비좁은 1인용 침대에서 세상을 평가하고, 서로 아웅다웅하지만 이내 사랑한다고 말하는 이 커플처럼 말이다.

답변 불가능성

<미국에 대해 어떻게 생각하니?> 작업은 언어로 설명하기 어려운 부분의 이야기, 그리고 알지만 못하는 이야기, 몰라서 말 못 할 이야기 등 여러 뉘앙스를 실험하는 작업이다. 작가는 한국인처럼 보이는 아이에게 "Que penses-tu des États-Unis?"라고 반복하여 묻는다. 이 프랑스어는 '너는 미국에 대해 어떻게 생각하니?'라는 뜻이다.

이 영상에서 아이가 프랑스어를 이해하지 못해 대답을 못 하는 건지, 아니면 미국에 대해 어떻게 생각하는지 대답할 수 없기 때문에 한숨만 쉬는 건지 우리는 알 수 없다. 한숨만 쉬던 아이는 한편으로 그 한숨 속에 간접적인 대답을 담아냈을 수도 있다. 한마디로 정의할 수 없는 문제에 대해 질문하는 것에 대한 막막함과 함께 알 수 없는 것에 대해 질문받았을 때의 난처한 마음이 이 한숨 속에 모두 담겨 있기 때문이다.

실제 작가는 어릴 적 할머니에게 미국에 대해 어떻게 생각하는가에 관한 질문을 받았다고 한다. 작가는 그 말에 대답할 수 없었다. 미국에 대한 자신의 의견을 말한다는 것은 단순히 미국을 좋아하는지 아닌지를 떠나 함축적으로 그 사람의 가치관을 이야기하는 것이기 때문이다. 대체 어디서부터 어디까지를 이야기해야 할 것인지, 혹시라도 할머니와

다른 견해를 전달했을 때 그 후 벌어질 상황들은 어떤 것일지…. 이 모든 것을 생각하면서 작가는 할머니의 물음에 아마 끝까지 대답하기 어려웠을 것이다.[4]

이처럼 어떤 사람의 견해는 너무도 복잡하고 때론 추상적이다. 그리고 그것을 언어로 전달하는 것은 더더욱 힘들다. 필자는 여기에서 우리의 생각도 추상적인 동시에 가상적이지 않을까 하는 상상을 하게 된다. 그것이 누군가에게 어떠한 방법으로 전해진다면 그 즉시 그것은 변질되고 오해될 가능성을 품고 있기 때문이다.

들리지만 들을 수 없는

강현욱 작가는 <미국에 대해 어떻게 생각하니?> 작업을 했던 2006년 같은 해에 <으으으으(EEEE)>라는 비디오 작업을 만들어내었다. 욕조 안의 물속에 잠겨, 어떠한 이야기를 하지만 우리에겐 '으으으' 라는 소리만 들릴 뿐이다. 작가는 물속에서 숨을 못 쉬는 답답함을 우리에게 전해주며, 동시에 말해도 들리지 않는, 또는 아무도 들을 수 없는 구조를 보여준다. 그리고 이것이 우리가 사회를 향해 발언하는 모습이라고 말한다.

분명 무언가를 이야기하고 있지만 아무도 그 뜻을 헤아리기 힘들다.

4) "나의 할머니는 2차 대전 중에는 일본에 계셨고, 한국 전쟁 중에는 한국에 계셨다. 내 생각엔 이 질문은 아마도 미국이 가지고 있는 힘에 대한 조롱이 내포되어 있었을 것이다. 내게는 신문기자인 미국인 친구가 있다. 그녀는 내게 북한과 한국에 관해 자주 물어보다가도 한국과 미국의 복잡한 문제에 대해선 무척이나 조심스러워한다. 또한, 그녀는 나에게 많은 사람이 자기 나라, 즉 미국을 싫어한다고 말했다. 물론 그 이유를 그녀는 잘 알고 있다. 그녀는 미국에서 생각하는 자기 나라와 외국에서 생각하는 자기 나라에 대해 어떻게 생각할까?"-강현욱 작가의 작가 노트 중.

강현욱, <으으으으(EEEE)>, 싱글 채널 비디오, 46초, 2006

그리고 그냥 보고 있자니 숨조차 쉬지 못하고 계속 무언가를 말하려고 하는 영상 속 그가 너무나 애처롭다. 작가는 이러한 모습을 통해 개인의 발언이 사회에 뻗어나가지 못하는 모습을 표현한다. 이 사람의 전달법이 틀렸기 때문에 우리에게 그것이 들리지 않는 걸까? 아니면 그를 물속에서 꺼내주지 않는 사람들이 문제인 걸까? 그도 아니라면 물속에서 나오지 않고 계속 "으으으" 소리만 내는 그 개인이 문제일까? 우리는 때로는 그 물 속에 잠긴 사람이기도 하고 그 물 속에 잠긴 이를 쳐다보는 방관자이기도 하고, 때로는 그러한 상황을 지켜만 보는 영상 밖의 관람자일 수도 있다. 그것도 아니라면, 어쩌면 그 남자는 우리가 하고 있는 말조차 자신의 "으으으" 소리와 다르지 않다고 말해주는지도 모른다. 영상 속 자막에는 많은 말들이 쓰여있지만, 우리가 실제 들을 수 있는 소리는 단지 "으으으...."일 뿐이다.

차별

강현욱 작가는 이상적인 사회에 대한 꿈을 작업 곳곳에서 드러낸다. 그리고 그 이상적인 사회 속에서 존재할 법한 개인은 현실에서는 존재하지 않기에 그 부조리와 사회적 병폐를 고발하는 행위를 하고 있다. 작

가는 힘없는 개인의 목소리가 국가에 또는 기업에 전달되지 못할 때 느껴지는 답답함을 표현하고자 한다.

<당신은 세계 어디에 살고 있는가?> 작업에서는 자신이 생각하는 유토피아에 다가가기 위해 고군분투하는 개인을 보여준다. 큰 나무 옆에 서서 종이에 쓴 글을 낭독하는 그는 글로벌 기업의 서비스가 국가별로 다르다는 것에 불만을 토로하고 있다. 그런 그의 목소리는 나무 어딘가에 달라붙어 맴맴 소리를 내는 매미 소리 때문에 잘 들리지도 않는다. 마치 매미 소리와 경쟁하듯 큰 소리로 자신의 불만을 표현한다. 작가는 글로벌 기업이 어느 나라의 고객을 차별한다면 그것은 인종차별의 문제가 아닌, 국가를 배제하고 차별하는 행위가 된다고 보았다.

큰 나무 옆에서 국가별로 차등 된 서비스에 대해 불만을 토로하는 그는 아이러니하게도 매미 소리와 같은 톤으로 이야기한다. 매미 소리가 작아지면 그의 목소리도 작아진다. 우리가 은연중에 자본의 질서에 순응하고 살아가고 있다는 것을 보여주듯이 말이다.

그는 영상에서 왜 한국에는 아이폰 수리 센터 직영점이 들어올 수 없

강현욱, <당신은 세계 어디에 살고 있는가?>, 싱글 채널 비디오, 5분, 2017

는지를 따진다. 많은 한국 사람이 아이폰을 쓰고 있지만, 애플사에서는 한국을 주요 고객으로 분류하지 않는다. 작가는 그것이 하나의 거대 자본에 대한 국가적 차별이라 보고 있다. 같은 상품을 쓰더라도 그것을 쓰는 사람이 어느 나라에 있는지에 따라 고객으로서의 어떤 서비스를 받을 수 있는지가 정해지기 때문이다.

작가는 자신과 같은 한 사람의 발언으로 거대 기업을 움직일 수 없다는 것을 누구보다 잘 알고 있다. 그래서 우리가 소음처럼 느끼는 맴맴거리는 매미 소리에 자신의 말이 묻히고 있고 그 누구도 자신의 말을 잘 들을 수 없다. 마치 <으으으으> 작업에서 작가가 물속에서 무언가를 말했을 때 우리가 무슨 소리인지 알아들을 수 없는 것처럼 말이다.

변질된 합의

또한, 작가는 세계인권선언문을 인터넷 번역기를 통해 번역하는데, 첫 출발 언어와 번역 후 훼손된 도착 언어를 비교하여 인간의 존엄을 인정하는 국가 간의 약속이 얼마나 허무한지를 보여준다. 작가는 "언어의 의사소통 행위는 많은 약속을 만들어낸다. 하지만 세계 공통의 인권을 위한 합의는 언제까지 유효한 것일까? 번역을 진행할수록 오류투성이가 되는 세계인권선언문은 언어의 혼란에서 나아가 사회의 뒤엉킴과 나약함 그리고 유토피아의 좌절 등을 나타낸다."[5]라고 말한다.

5) 강현욱 작가 노트 중

강현욱, <세계인권선언문>, 인터넷 번역기에서 번역한 세계인권선언문 프린트 용지,
각 220x300cm(x11), 2005

 '번역'이란 언어의 등가(等價)를 만들어내는 역할을 한다. 하지만 세계인의 약속인 세계인권선언문의 원문을 계속해서 구글 번역기를 통해 번역할 경우 해당 언어로 그 내용이 잘 반영되는 것이 아니라 엄청난 오류를 생산해 낸다. 한 언어가 다른 언어를 거치며 마지막에 다시 처음 언어로 돌아갈 경우 그 뜻은 마치 외계어처럼 다른 것이 되어 있음을 발견할 수 있다. 언어가 약속될 때 이 언어는 얼마나 믿을만한 것이 될 수 있을까? 합의가 변질된 것처럼 말이다. 그런데 우리가 사는 세상도 마치 이와 같다고 작가는 말하고 있다. 한계를 가지고 있는 언어와 그 언어를 통해 사유하는 우리는 당연히 온전할 수 없다. 하지만 우리는 흔히 언어가 가장 객관적인 사회의 약속인 듯 사용한다. 그리고 그것에 종속되어 있다. 그 무엇도 보증할 수 없는 그 나약함을 붙잡고 우리는 그것에 의지한다.

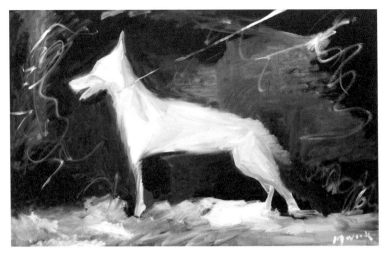

강현욱, <야간에(In the nighttime)>, 캔버스에 유채, 65x95cm, 2019

존재와 소외

강현욱 작가의 이러한 비판 의식은 결국 인간 존재의 소외로까지 이어진다. 특히 그는 도시, 국가, 체제, 사회, 구조 속에서 나약하고 힘없는 인간을 표현해내는데 작가는 주로 도시 속에서 살아가면서 느끼는 불안과 고독을 이야기하고 있다. 이는 사회 구조가 견고해질수록 개인이 소외된다는 원리를 보여주는 것이다. 그리고 이러한 문제들은 모두 존재의 불안함으로부터 오는 것이다.

그의 회화 작업 <야간에(In the nighttime)>에서는 목줄 하나에 지배당한 개의 모습을 통해 거대 지배자가 있음을 연상하게 한다. 작가의 작업에서 공통적으로 보이는 사회 속 개인은 종속된 존재이다. '거대

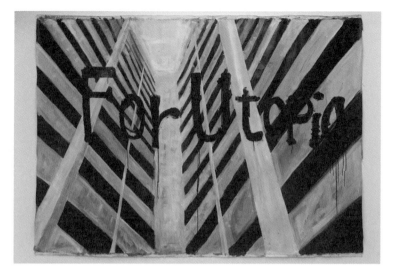

강현욱, <유토피아>, 캔버스에 유채, 150x190cm, 2014

지배자'라는 표현에서도 알 수 있듯이 작가에게 사회 또는 구조는 개인
의 힘으로는 깰 수 없는 그리고 내가 벗어날 수도 없는 그런 이미지로
다가온다. 목줄에 묶여 도망갈 수 없는 개의 존재처럼 말이다.

유토피아는 존재할까?

또한, 작가는 정치, 사회적 장치들이 코드화 되고 있는 삶 속에서 우리
는 스스로를 어떤 이미지로 정의하는가에 대해 고민한다. 그는 한편으
로 유토피아를 갈망하면서도 한편으로는 안락함에 빠져 유토피아로 가
는 길을 잃을까 두려워한다. 그에게 유토피아는 아마도 투쟁해서 찾아

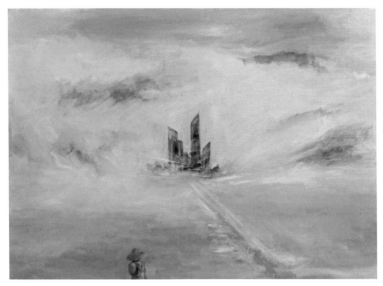

강현욱, <도시(City)>, 캔버스에 유채, 65x95cm, 2016

내야 하는 그 무언가일 수도 있다. 작가는 <저기 보이는 산(Just visible mountains)> 회화 작업에서 보이는 평온한 풍경 이미지를 통해 사람들의 눈에 보이는 안락함은 과연 영원한 것인가에 대해 반문한다.

실제 작가에게 보이는 세계는 유토피아적이지 않음은 물론이고 모순과 폭력이 가능한 곳이다. 작가는 2016년부터 영상 작업보다 회화 작업을 좀 더 활발하게 하고 있는데 대체로 흰색, 회색, 파란색의 물감을 사용하며 회색 도시 속 푸른 하늘을 연상케 하는 이미지를 자주 등장시킨다. 그에게 회색은 우리가 사는 도시를 대변하는 듯하다. <도시(City)> 그리고 <여진의 도시(Aftershock City)> 작업에서 보이는 회색 도시는 너무나 현실적이며 실질적인 우리 삶의 이야기를 보여준다.

강현욱, 여진의 도시(Aftershock City)>, 캔버스에 유채, 60.7x90.5cm, 2016

　작가에게 회색은 "아름다운 상상의 공간"의 색이자 잔인한 이야기들의 시적 표현이다. 작가가 표현하는 은유는 우리 내면에서 또는 상상 속에서 존재하는 이미지들이지만 이것은 과거 영상 작업에 비해 크게 서술적이지 않고 설명적이지 않다. 하지만 그는 다른 방식으로, 좀 더 구체적으로 개인과 사회에 대해 이야기하고자 한다.

　2010년 작가가 프랑스에서의 긴 유학 생활을 끝내고 한국으로 돌아온 이후 작업이 서서히 변화했다고 볼 수 있다. 작가가 존재의 불안을 이야기하는 방식이 과거에는 외국인으로서 느끼는 소외감에 대한 것이었다면, 이제는 국적을 떠나 존재하는 인간 심연의 고독을 이야기하고 있다. 작가는 언어를 하나의 도구라고 생각하고 언어를 통한 소통의

강현욱, <풍경>, 캔버스에 유채, 80.3x116.8cm, 2016

강현욱, <END>, 캔버스에 유채, 80.3x116.8cm, 2016

강현욱, <Great Apartment>, 캔버스에 유채, 20x40cm, 2016

강현욱, <창문>, 캔버스에 유채, 33.4x53cm, 2016

불충분함을 이야기한다. 때로는 언어가 개인의 정체성을 판가름하고 사회 속의 개인의 신분을 결정짓기도 한다. 작가는 더 이상 소리 지르며 자신의 목소리를 내지 않는다. 그 대신 이제는 회화적 이미지로 자신의 생각을 드러내고자 한다.

강현욱(Hyun-Wook Kang)
Wook3@hotmail.com

학력
2009 프랑스 국립 현대예술스튜디오 프레누아(Le Fresnoy, Studio national des arts contemporains) 졸업
2007 프랑스 리모주 국립고등예술학교 석사 졸업
2005 프랑스 리모주 국립고등예술학교 학사 졸업

개인전
2019 128 위대함을 위하여, 아트스페이스, 대전
2019 아스라이 저 너머, 랩마스, 대전
2018 그저 상상해보았습니다, 아트스페이스 128, 대전
2017 러프 컷, 송어낚시 갤러리, 대전
2016 에프터 쇼크, 송어낚시 갤러리, 대전
2016 나약한 그리고 불안한, 문화공간다담, 수원
2011 헬로 미디어, 이응노미술관, 대전
2010 약한 것들과 언어의 불안한 혼합, 오픈스페이스 배, 부산
2012 Project-L, Hello! Media 강현욱전, 이응노 미술관, 대전
2011 'Are you ready?: Unstable Mixture of the Weak and Language', 오픈스페이스배, 부산

주요 단체전
2019 2019 Festive Korea, 2nd 'Korean Young Artists Series(KYA)', Translation of the Difference, 주홍콩한국문화원, 홍콩
2019 파사드, 그 목소리는 누구의 것인가?, 아티언스, 예술가의 집, 대전
2015 로봇 축제, 아트센터나비, 서울
2013 local to local, AIA프리아트스페이스, 대만
2012 Reactivation(재활성화) 시티 파빌리온, 상하이 비엔날레, 상하이
2012 알치하이머, PARQUE 현대아트센터 VALPARAISO, 산티에고, 칠레
2012 교류, 생티띠엔느 미술관, 프랑스
2011 오픈 개관전, HE 미술관, 심양, 중국
2010 애니메이션축제, 트리포스탈미술관 릴, 프랑스

2009 D.C.A., 팔레드도쿄미술관 파리, 프랑스
2009 일분 비디오페스티발, 암스테르담, 네덜란드
2008 프레누아파노라마9-10, 국립스튜디오 프레누아, 파리, 프랑스
2008 도시의 이데아 비디오, 홍완미술관, 베이징, 중국
2007 처음에, 메이막현대미술관, 메이막, 프랑스
2006 언어의 혼합, 미테랑문화공간, 페이규, 프랑스

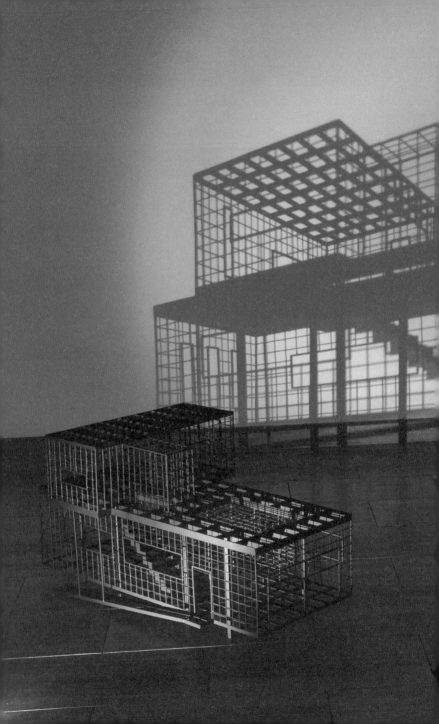

김병주

김병주

김병주 작가의 작업을 약 10년간 보아왔는데, 그사이 어떤 부분이 달라졌는지 되짚어보았다. 그의 작업은 재료와 방식 면에서는 크게 변함이 없지만 최근 들어 그간 작가가 고민하고 있었던 공간을 인지하는 문제와 시간성에 대한 탐구가 더 깊어진 듯하다. 꽤 오랫동안 작가는 작업을 통해 시각적 지각 방식에 대해 고민해왔다. 이것은 그동안 우리가 어떻게 보아왔는지에 관해서 뿐만 아니라 우리가 어떠한 개념으로 본 것을 인식하는지에 대해 질문하는 것이다. 또한 작가는 단순히 보는 것의 문제만이 아니라, 내부와 외부, 안과 밖을 구분하는 경계, 빛과 그림자, 그리드와 빈 공간 사이에 존재하는 새로운 영역을 다룬다. 필자는 작가의 작업에서 보이지 않았던 것들이 빛의 그림자로 인해 가시성을 가지게 되는 부분에 주목했는데, 이처럼 그의 작업은 잠재적 존재가 빛에 의해 그림자로 드러나며 공간을 생성해나가는 것을 보여준다. 또한 이것은 그리드의 영역 밖에서 그림자 또는 빈 공간으로 존재하는 것들이 어떻게 우리에게 새로운 차원을 상상하게 하는지, 더 나아가 이렇게 만들어진 환영의 공간이 어떠한 이유에서 시간성을 갖는다고 볼 수 있는지를 해석하는데 중요한 열쇠가 된다.

경계와 탈경계

김병주 작가가 자신의 작업을 설명할 때 자주 쓰는 단어가 바로 '탈경계'이다. 작가는 과거 조각 작품의 특징과 자신의 작업과의 차이를 비교하며 해체주의적 관점을 드러내는데 특히 이와 관련하여 작가는 탈경계성 뿐만 아니라 공간이 경계를 뛰어넘어 계속해서 확장될 수 있다는 측면에 관심을 가진다.

작가는 스틸(steel)을 사용하여 건축물의 형태를 제작하는데 이때 무수한 스틸의 선들이 '그리드'를 만들어내고 이로 인해 작가가 '보이드(void)'라고 표현하는 빈 공간을 탄생시킨다. 그래서 완성된 구조물은 선으로 이루어진 입체의 구조물의 형태를 띠는데 이것은 빛과 함께 작

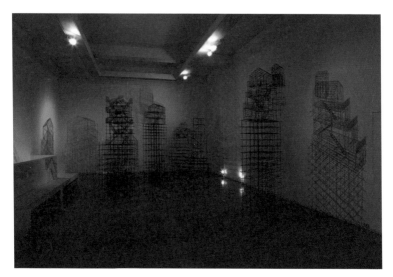

김병주, <Void Space>, 가변설치, Laser cut Steel, Urethane paint, 2012

용하여 그림자의 환영을 보여주게 된다. 얼핏 보면 건물을 디자인한 스케치 드로잉 같아 보이기도 하는 이 많은 선들은 빛에 비추어졌을 때 그림자와 함께 작용하며 물질 외부에 존재하는 새로운 존재성을 획득하게 된다.

여기서 필자가 "새로운 존재성을 획득한다"고 표현한 것은 본래 없었던 그림자의 형태가 설치된 구조물에 의해 드러나는 것을 뜻한다. 공간 안에서 설치물만 바라봤을 때 보다 그 그림자를 함께 보게 되면 그 건축 구조물의 형태를 좀 더 입체적으로 잘 인식할 수 있다.

또한 본래 건축물은 우리가 외부의 표면만을 볼 수 있는데 그 안의 공간을 입체적으로 투시하기 위해서 김병주 작가는 건축물 내부에 존재하는 벽 대신 스틸의 선을 무수히 중첩시킨다. 그래서 이 구조물을 통

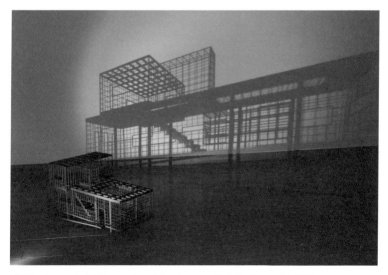

김병주, <Enumerated Void>, 96x56x50(h)cm, Laser cut Steel, Urethane paint, 2010

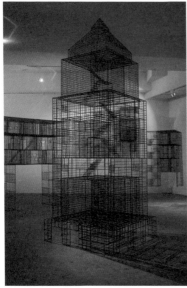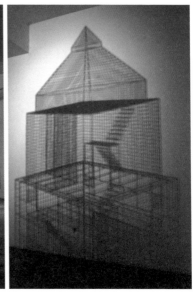

김병주, <Ambiguous wall 01>, Stainless steel, Urethane paint, 80x80x230cm, 2009, 그리고 이 작업을 통해 만들어지는 <그림자 드로잉>

과한 빛은 작가가 '그림자 드로잉'이라 부르는 새로운 형태의 그림자를 만들어낸다.[1]

그리고 작가는 이를 무수한 선이 그리드를 만들어내지만 구조를 생성하지 않는 또 하나의 구조라고 말하는데 그렇기 때문에 이 그리드는 경계로 작용하지만 동시에 탈경계적 특성을 지닌다. 앞서 필자가 작가의 해체주의적 시각에 대해 잠깐 언급했는데, 이런 경계와 탈경계를 다루

1) 작가는 이러한 작업에서 보이는 빛을 통한 공간 확장, 변형, 왜곡 현상은 "우리에게 일관적이고 고정된 주변 환경 이미지를 제공한다는 안도감을 제공하며, 동시에 여러 공간 특징들을 보여주는 지표의 역할을 수행한다"라고 말하면서 동시에 "빛은 주변에 사물들이 어떠한 형상, 방향, 거리감, 각 사물 간의 간격을 시각적으로 인식하게 만든다"라고 설명한다. 김병주, 「현대조각의 확장적 탈 경계성 연구-연구자의 Ambiguous wall 시리즈 중심으로-」, 홍익대학교 대학원 미술학과 조소 전공 박사학위 논문, 2020, p. 93, 작가의 작업 노트에서 참고.

는 작가의 태도는 단순히 경계를 벗어나는 구조물을 만드는 것이 아니다. 그는 경계와 탈경계가 서로 다른 역할을 하지만 함께 겹쳐있는 그 모호한 지점에 대해 이야기한다. 그리고 이 모호한 지점은 전시공간 안의 건축적 구조물의 물질성과 빛과 그림자를 통해 만들어지는 드로잉의 환영이 되어 관객들을 만난다.

잠재성

필자가 김병주 작가의 작업에서 가장 관심 있는 부분은 구조물에서는 보이지 않지만, 빛을 통해 그림자로 드러나거나 그리드가 확장되어 만들어지는 새로운 공간이다. 이는 유령적 공간일 수도 있고 빛의 그림

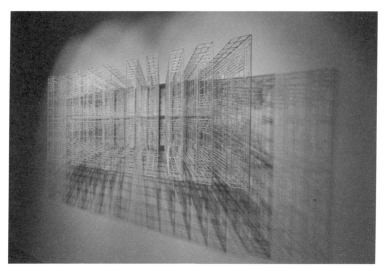

김병주, <Ambiguous wall-Symmetry Y113>, Laser cut steel, Urethane paint, 233.5x76x18cm, 2019

자가 되는 순간을 기다리는 잠재적 공간일 수도 있다. 하지만 원천으로서의 구조물은 애초에 이 그림자를 포함하는 것이다. 그리고 작가는 이 부분까지 미리 계산하고 예상하여 존재를 생성해나간다. 부조 형태의 건물들은 비교적 납작한 평면 행세를 하며, 그림자들을 방출한다.

이 그림자들은 앞서 공간 설치작업에서 보았던 '그림자 드로잉'과 같

조각에서 그림자 드로잉으로 변화되는 과정

그림자 드로잉에서 부조로 만들어지는 과정

은 방식으로 출몰한다. 하지만 공간 설치작업과 부조 작업에 큰 차이점이 존재한다. 조각은 구조물이 그림자 드로잉으로 변화되는 과정을 보여주지만, 부조는 그림자 드로잉으로부터 만들어지는 듯한 착시를 제공한다.

잉여

김병주 작가의 작업에서 보이는 그림자 드로잉은 분명 빛이라는 추가적인 요소를 통해 생성되는 그림자이고, 그 그림자는 원래 구조물에서는 없는 하나의 '잉여'와 같은 것이다. 이와 관련하여 데리다(Jaques Derrida, 1930~2004)의 '대리보충' 개념을 살펴볼 수 있다. 데리다는 대리보충이란 어떤 것에 부가적으로 만들어지는 것인데, 대체하기도 하지만 동시에 보충하는 '추가'의 의미를 지닌다고 말한다.[2] 이것은 이미 충만한 어떤 것을 더 충만하게 한다는 의미가 있기도 하지만 다른 편에서 생각해 보면 보충된다는 것은 어떠한 결핍을 메꾸려고 등장하는 것이기 때문에 결핍의 존재를 드러내는 것이기도 하다. 충만한 것에 무언가가 보충된다는 의미는 그만큼이 결여되어 있었다는 것을 의미하기도 한다. 그래서 데리다는 대리보충이란 넘친다는 의미가 있기도 하지만 완전한 상태인 것처럼 보이는 그것이 사실은 비어있는 것, 다시 말해 결여된 존재였다는 것을 뜻한다고 말하는 것이다.

2) 자크 데리다, 『그라마톨로지』, 민음사, 2010, pp. 361-632.

현전도 아닌 부재도 아닌

그런데 여기서 보이는 추가이자 보충인 잉여물의 본질은 결정되어 있지 않다. 심지어 물질로 항상 나타나는 것도 아니고 언제나 있는 것도 아니다. 아예 없지는 않지만 그렇다고 없는 것보다는 좀 더 많은 모습이다. 그래서 어떠한 존재론적인 추론을 통해서도 그 잉여의 존재를 파악할 수는 없다.[3] 이러한 미결정성은 김병주 작가의 작업의 특징이기도 하다. 어쩌면 그 잉여의 존재는 다시 똑같이 재현할 수 없을지도 모른다. 그 구조물이 어느 공간에 어떤 위치에 어떤 빛을 통해 드러나는지에 따라, 또는 그때의 공기에 따라 다른 형태로 나타날 수 있다. 만약 작가의 작업을 하나의 매뉴얼로 설명할 수 있었더라면 아마 그것은 작업으로서의 가치를 상실할 수도 있다. 실재하는 이 순간, 이 모습만이 그의 작업의 완성이라 볼 수 있기 때문이다.

가상의 존재

김병주 작가의 작품에서 잉여의 개념을 대입해보면 빛과 그림자가 없는 구조물은 이미 그 자체로 완전한 작품이다. 그리고 거기에 빛이 더해지며 생기는 그림자는 하나의 잉여물이다. 하지만 앞의 데리다의 논지에서처럼 그림자로 더해진 부수적 공간은 스틸 구조물의 잉여인데, 이 잉여는 초과물이기도 하면서 구조물에 이미 예정되고 잠재된 부분

3) 니콜러스 로일, 『자크 데리다의 유령들』, 오문석 옮김, 앨피, 2007, p. 122.

이기도 하다.

필자는 이 그림자로 만들어진 드로잉을 '가상의 존재'라 부르고 싶다. 이는 만들어지고 발생되는 존재이기도 하고 구조물 속에 이미 내재해 있던 존재이기도 하다. 가상의 존재는 이처럼 만들어지기도 하고 발생적이기도 하다. 그리고 이미 있었지만 보이지 않았던, 언제나 출현을 대기하고 있는 잠재태로 머물러 있다.

보이는 것 밖에서의 보이지 않는 것

작가의 작업에서는 보이는 것과 보이지 않는 것이 뒤얽혀있다. 때로는 예측할 수 없는 곳에서 새로운 공간이 펼쳐지는데 <Enumerated Void>에서는 구조물 안에서 천장으로 쏘아 올린 불빛이 우리가 쉽게 보기 힘든 위치의 구조물의 면을 비추고 그 속에서 우리는 새로운 시각적 쾌감을 얻게 된다. 특히 그림자로 표현된 이미지는 2차원 환영의 이미지이다. 구조물의 높이가 꽤 높은데 공간과 무수한 선이 압축되어 새로운 이미지로 등장한다. 3차원이 2차원의 평면으로 비추어졌을 때 우리가 기대하지 못했던 환영의 획득은 다른 작업에서 구조물에서부터 연속된 공간의 확장을 보여주는 것과는 매우 다른 접근법이라 볼 수 있다.

환상과 눈속임의 그림자

특히 <Enumerated Void>에서 보이는 것처럼 김병주 작가가 빛을 통

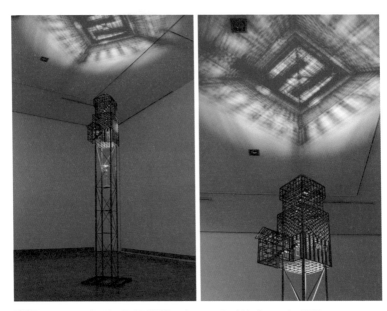

김병주, <Enumerated Void>, 45x25x215(h)cm, Laser cut Steel, Urethane paint, 2010

한 그림자의 환영을 만들어내는 방식은 과거 '불스아이 랜턴(bull's eye lantern)'과 그 이후 등장한 '매직 랜턴(magic lantern)'과 같이 시각적 환영을 만들어낸다.

매직 랜턴은 사진과 영화의 역사와 함께 존재하는 빛과 환영의 이미지에 대한 작동방식을 잘 보여주는 예가 될 수 있다. 키틀러(Friedrich Kittler, 1943~2011)는 그의 책 제목처럼 이를 "광학적 미디어(Optische Medien)"라고 불렀는데, 이 책에서 매직 랜턴은 환영을 생성하는 목적으로 쓰였다고 설명한다.[4] 매직 랜턴은 유령처럼 원천적으

4) 프리드리히 키틀러, 『광학적 미디어-199년 베를린 강의 예술, 기술, 전쟁』, 윤원화 옮김, 현실문화연구, 2011, pp. 115-116.

로 존재하지 않는 것까지 눈앞에 만들어낼 수 있기 때문에 마법의 기능을 한다고 보았는데, 특히 관람자에게 두려움과 공포를 느끼게 하기 위해 매직 랜턴을 사용하여 해골처럼 표현된 죽음의 이미지를 영사하기도 했다. 이처럼 유령과 같은 효과를 줄 수 있는 마법 랜턴은 환영의 광학적 도구였다.

객관성

그렇다면 작가가 만들어내는 환영의 이미지들은 마치 유령과 같은 허상의 이미지라 볼 수 있을까? 이 질문에 대답하기 위해서는 먼저 우리가 객관적으로 본다는 것이 가능할까? 라는 물음을 던져야 한다. 작가가 자신의 건축 구조물 작업에서 다루고 있는 2차원과 3차원에 대한 관점들은 이미 우리가 객관적으로 보기 위해 만든 장치인 원근법적 전통 방식을 통한 시각 체계를 따르고 있다. 작가의 작업을 통해 보는 구조물과 그로 인해 생기는 환영의 이미지는 언제나 객관적인 방식으로 작동할 법하다. 우리가 김병주 작가의 작업 앞에 서면, 공간과 대상을 객관적으로 인식하고 있다고 느끼지만, 이내 내가 보고 있는 이 형상이 과연 객관적 형태인지 의심이 되는 순간을 맞이한다. 더군다나 그 존재의 본질 역시 알 수 없다. 이에 더해 작가는 많은 작업의 제목에 'ambiguous'라는 단어를 써가며 우리에게 더 모호함을 선물한다. 이 것들이 그 누구도 객관적으로 증명할 수 없는 형상이라면, 우리가 보고 있는 이것은 나만의 시각 체험 안에서 끝나게 되는 것뿐일까?

차원의 중첩

김병주 작가의 부조 작업에서 캔버스 위에 부조의 형태로 걸린 건축물의 형상은 공간 설치작업에서의 입체와는 달리 스틸 선재의 겹침과 중첩이 더 빼곡해지고 압축된다. 그동안 작가가 원근법에 대한 개념을 투사하며 작업했던 것에 비해, 부조 작업에서는 투시법이 활용되기는 하지만 이제는 건축물의 외관의 형태는 점차 사라지고 마치 입체 오브제를 압축하여 평면의 상태를 만들어 놓은 듯한 인상을 준다. 이미 공간 설치작업에서도 그랬지만 부조 작업에서는 조밀한 선재들이 압축되어 있고 그림자 이미지는 대폭 줄어든 느낌이다.

2차원과 3차원 사이 어딘가에 존재하듯 시선, 양감, 그림자, 시점 등은

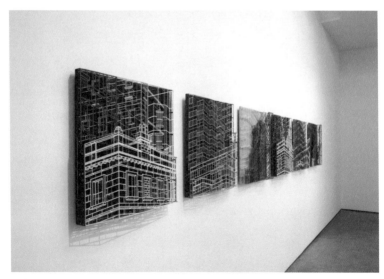

김병주, <Ambiguous wall-scene 0101~0302>, Steel, Urethane paint, 60x60x10cm, 2016

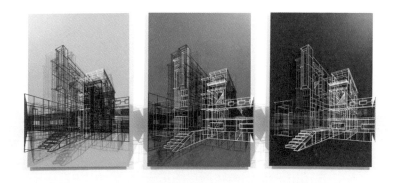

김병주, <Ambiguous wall-Complex 04, 05, 06>, Steel, Urethane paint, Acrylic board,
90x130x15cm(x3), 2015

모두 뒤섞인 상태가 된다. 작가는 2차원과 3차원의 구분을 모호하게 하려는 것을 목표했는데 이는 2차원에 존재하는 근원적인 입체성을 표현하고자 함이었다.[5]

5) "크고 작은 단위의 입체 구조를 가미하면서 동시에 벽면과 가까운 것으로 설정된 면은 명암을 나타내는 것과 같이 막았다. 모호해진 차원의 경계를 표현하는 작품은 다시 건축의 요소를 그리드의 구조로 바꿔놓으며, 다양한 층위의 중첩과 반복을 통해 두 차원 간 차이를 보여주고 있다. 2차원과 3차원은 점과 선, 면의 구분에 따라 관념적으로 그리고 물리적으로 구현할 수 있는 것이다. 하지만 투시가 실현될 수 있는 2차원의 공간을 구현하는 본 작품은 2차원과 3차원의 관념에 대한 구분을 모호하게 하고 그 차이를 밝히는 데 초점을 두었다. 회화와 같은 부조는 3차원의 2차원으로 변화를, 작품에 드리워진 그림자는 2차원과 같은 부조가 3차원의 근원으로부터 유리될 수 없음을 보여준다. 그러나 그림자는 연구자에게 있어 드로잉으로 변화한다는 점에 다시 2차원으로 회귀한다. (…) 2차원과 3차원의 구분 이전에 작품에는 3차원적 조형 요소인 건축의 소재들이 산재해 있다. 이들은 평면의 형태로 표현되어있지만, 근본적으로 입체성을 내포하고 있다. 작품에 대한 시각 인지의 차연은 이들이 형성하는 그리드 구조의 중복과 중첩을 통하여 더욱 강화된다. 입체는 다시 입체와 겹쳐지고 이는 평면과 같이 표현되어있다는 점에서 공간적 차이를 드러낸다. (…) 끝없는 건축 요소의 형식과 그리드의 무형식성 간의 차이는 인식의 지연을 가져오고, 관람자의 시선은 어느 하나 고정될 수 없는 형식에 따른 순간의 변화를 맞이한다. 지나간 인식의 흔적은 새로운 흔적으로 태어나고 흔적들의 조합은 작품이 형성한 공간과 그 안에 녹아든 내밀한 시간성을 간극을 따라 더 복잡하고 다원적인 인식으로 이행되기를 의도했다." 김병주 작가 노트의 일부, 김병주 (2020), pp. 109-111에서 발췌.

그리드를 통한 확장

김병주 작가의 부조 작업은 상, 하, 좌, 우의 360도 모든 면의 입체성을 느낄 수는 없다. 그뿐만 아니라 우리가 이전 공간 설치 입체 구조물에서 보았던 빛을 통해 구조물이 그림자를 드리우며 확장되는 형식과는 다르다. 하지만 한 가지 흥미로운 지점은 김병주 작가는 '확장'이라는 단어가 내부에서 외부로 확장되는 것뿐만 아니라 그리드를 통해 세계를 작품 내로 끌어들이는 것도 하나의 확장이라 보았다.

크라우스의 논리대로라면 그리드는 사방으로 무한정 뻗어나간다고 볼 수 있는데[6] 작가는 이점에 동의한다. 작가는 이때 확장되는 행위와 그 확장되는 시간의 변화는 그리드를 통해 이루어지고 내부와 외부가 계속 교류하며 작동한다고 보았다.[7] 필자는 이러한 공간을 상상하는 능력을 '가상적 사고'라고 보았는데 이는 우리의 인식이 마치 입체적이지 않더라도 그것을 입체적으로 변환할 수 있는 능력을 가지고 있고 그러한 변이 또는 확장은 그것이 꼭 빛과 그림자의 환영으로 보이지 않을지라도 시간성을 가지고 있다고 해석했다.

시공간의 공존

필자는 최근 작가의 작업에서 속도와 시간의 개념을 보게 된다. 이제

6) Rosalind Krauss, "Grids", *October* 9 (Summer, 1979), p. 60.

7) 김병주 작가는 모든 방향으로 무한대 확장하는 크라우스가 말한 그리드를 예로 들어 "작품 바깥에 있는 것(세계)을 작품 내로 끌어들이는 것으로 무한한 확장성을 가진 것"이라 설명하였다. 김병주 (2020), p. 33

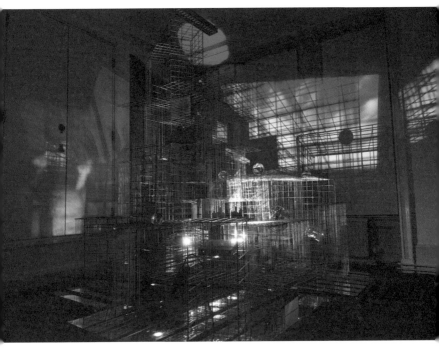

김병주, <Familiar Scene>, 220x220x230cm, Steel wire mesh, Chain, Acrylic mirror, Projectors, LED light, 2018

작가에게 차원을 넘나드는 문제는 충분히 실현 가능한 것으로 여겨지는 듯하다. 특히 작가의 2018년 <Familiar Scene> 작업에서는 이러한 시간성에 대한 더 진지한 고민을 담고 있다. 작가의 작업에 등장하는 그리드는 결국 평면과 입체 공간에서 시간성과 공간성을 함께 담아내는 작용을 한다. 시간과 공간은 따로 존재하는 것이 아니라 변화하고 이동하는 그 순간들이 시간성을 가지는 존재로 변화된다. 부재하는 것으로부터 현존하는 방식으로, 가상의 숨겨진 존재가 계속 다른 모습으

로 출몰하는 것이다.

실제 작가가 "내밀한 시간성"이라고 말하는, 계속 변화하는 구조는 그 것이 움직임의 순간이든 또는 인식이 지연된 시간이든 간에 무언가 이 행하는 인식의 한 장면을 포착하는 것과 같다.[8] 여기서 필자는 작가가 이제 공간뿐만 아니라 시간성에 대한 관심을 더 드러내는 것이 아닌가 미루어 짐작해본다. 사실 필자가 이 부분에서 주장하고 싶은 것은 모든 공간은 시간성을 담보하여 존재한다는 것이다. 앞에서 작가가 부조 작 업을 설명하며 자신의 작업은 그리드를 통해 내부와 외부 또는 안과 밖 이 계속 교류하고 움직인다고 말했던 것처럼 2차원의 캔버스와 3차원 의 부조는 차원을 오가며 움직이고, 시간을 통해 4차원 공간으로 확장 한다고 해석할 수 있다.

8) 실제로 김병주 작가는 이 부분에서 엘 리시츠키(El Lissitzky)의 '프라운 구성(Proun Composition)'을 예로 들었는데 작가는 리시츠키의 구상대로 건축적 그리드와 회화의 배경은 마치 자신의 부조 작업에서 그 둘이 함께 공존하는 모습과 같다고 보았다. 그는 "리시츠키의 구성에서 살펴볼 수 있는 기하학적 공간구성과 건축적 성격은 곧 건축에서의 그리드가 공간을 구성하는 기본 요소로서 회화의 배경과 같이 작용해왔음을 인지하고 이를 표면으로 끌어내어 적극적인 창작의 요소로 부상시켰음을 알 수 있다"라고 설명하는 부분에서 프라운 구성에서 보이는 공간을 규정하는 문제와 시각적 인식의 혼선에 대해 이야기하였다. 김병주, 앞의 논문, pp. 31-32.

김병주(Byung Joo Kim)

http://byungjookim.com/

학력

홍익대학교 일반대학원 미술학과 조소 전공 박사 졸업
University of the Arts London-Chelsea College of Arts MFA 졸업
홍익대학교 일반대학원 조소과 석사 졸업
홍익대학교 조소과 졸업

개인전

2020 Ambiguous wall-Eidos, 가나 갤러리 한남
2019 Ambiguous wall, Print Bakery 삼청
2017 Ambiguous wall, 최정아 갤러리 기획전
2017 Ambiguous wall, 63스카이 미술관
2016 The Paradox of Space, 분도 갤러리 기획전, 대구
2015 Ambiguous Wall-The Marriage of In and Out, Gallery Huue, 싱가포르
2014 BYUNGJOO KIM, Coohaus art, 뉴욕, 미국
2014 "Familiar scene", 표갤러리 사우스 기획전
2013 "From the spot", TV12 갤러리
2012 "Twofold Line", 살롱드에이치 기획전
2010 "Enumerated Void", 노암 갤러리 기획전
2009 "Ambiguous Wall", 쿤스트라움 갤러리 기획전

단체전

2019 아트월 프로젝트 서울산수, 서울시청
2019 술이불작, BNK아트 갤러리, 부산
2019 Encounter, 표갤러리
2019 홍콩 ART Central
2019 불혹, 미혹하다, 갤러리조은
2018 소품락희 전, 갤러리조은
2018 바다海, 갤러리조은
2018 아트부산
2018 불혹, 미혹하다, 갤러리조은
2018 화랑미술제
2017 Anti-Art Museum Show: 반(反) 하다, K 현대미술관
2017 Rip Tide, N gallery

2013	The Sounds of Korea, 주중 한국대사관, 베이징, 중국
2013	Near and Dear objects, Art On, 싱가폴.
2013	KIAF 한국국제아트페어, 코엑스
2013	KOREAN ART SHOW 2013, 휴스턴, 미국
2013	아시아 호텔 아트페어. 콘래드호텔
2013	4인전, 갤러리 우, 부산
2013	Variations on Canon, Coohaus art, 뉴욕, 미국
2013	Four Multiplicities, Emoa space, 뉴욕, 미국
2013	Affordable art fair, Metropolitan Pavilion, 뉴욕
2013	화랑미술제, 코엑스
2013	탄생·誕生·BIRTH, 양평 군립 미술관
2013	2013 PYO project, 표갤러리 사우스
2013	SPACE-SCAPE, 롯데갤러리 일산
2012	Artistic Period, 인터알리아
2012	Mimesis의 역습, 아다마스253 갤러리
2012	Brand New-소장가치전, Gallery Eugene
2012	제22회 청담 미술제, 살롱드에이치
2012	기억의 장소 - 김병주, 황성태 2인전, 백자은 갤러리
2012	Untitled 2, 최정아 갤러리
2012	괄호 展-공간의 기록, 홍익대학교 현대미술관
2012	The Blue Wind 젊은작가 콜렉션전, 진선갤러리
2012	서울리빙디자인페어 하나금융그룹아트라운지 특별전, 코엑스
2012	The Art of Display, 유진갤러리
2011	ART EDITION, SETEC 전시장
2011	2011 Become We, 옆집갤러리
2011	On.Plan.Make., 텔레비전 12
2011	多重感覺, 사비나 미술관
2011	"Charade", 리안갤러리, 대구
2010	테크롤로지의 명상 - 철의 연금술, 포항 시립미술관
2010	DOORS ART FAIR 2010, 임페리얼 펠리스 호텔
2010	Off the map, 김병주 한조영 2인전, 갤러리 포월스
2010	흔적의 발견, 대안공간 충정각
2010	프리스타일: 예술과 디자인의 소통, 홍익대학교 현대미술관
2009	KOREA TOMORROW 2009, SETEC 전시장
2009	'2009 태화강 국제설치미술제-호흡의 지평', 태화강 둔치, 울산
2009	Nanji Relay 전, 난지 갤러리

2008 쿤스트독 기획 공모전 "우문현답", 쿤스트독 갤러리
2008 2008 홍제천 공공미술 프로젝트-도시얼굴 만들기-
2007 POSCO Steel Art Award, 포스코 갤러리
2007 10piston caliper, 숲 갤러리
2006 보헤미안 스페이스 II, 아르코 미술관
2005 제4회 시사회전, 대안공간 팀프리뷰

수상 및 레지던시
2014 국립현대미술관 고양창작스튜디오 10기 입주작가
2009 서울문화재단 젊은 예술가 지원사업 (NArT2009) 선정작가
2008~2009 서울시립미술관 난지창작스튜디오 3기 입주작가
2008 문화예술위원회 신진예술가 데뷔프로그램 선정
2007 POSCO Steel Art Award (주최:포스코청암재단)

작품소장
인천국제공항 제2터미널
주한 미국대사관저 하비브하우스
국립익산박물관
국립현대미술관 미술은행
서울시립미술관
포항시립미술관
지하철5호선 영등포시장역사
임피리얼 펠리스 호텔
전국경제인연합회
롯데호텔

참고문헌

김병주, 「현대조각의 확장적 탈경계성 연구-연구자의 Ambiguous wall 시리즈 중심으로-」, 홍익대학교 대학원 미술학과 조소 전공 박사학위 논문, 2020.

김양호, 「디지털 이미지와 흔적」, 『디지털디자인학연구』 Vol. 14, No. 1 (2014), pp. 55-65.

김주옥, 「비디오아트에서의 감시와 권력구조 변화에 관한 연구」, 홍익대학교 대학원 예술학과 석사 논문, 2013.

니콜러스 로일, 『자크 데리다의 유령들』 오문석 옮김, 앨피, 2007.

로버트 H. 맥킴, 『시각적 사고』 김이환 옮김, 평민사, 1989.

요한한, 『공명동작』 갤러리 조선 도록, 2020.

자크 데리다, 『그라마톨로지』 김성도 옮김, 민음사. 2010.

조진근, 「리처드 월하임의 "회화적 재현"에 관한 연구」 『미학』 Vol. 48 (2006), pp. 313-353.

_____. 「회화 작품의 존재론적 지위 해명과 회화의 정의 조건으로서 "양식" -리처드 월하임을 중심으로-」 『미학』 Vol. 49 (2007), pp. 125-158.

전은선, 「현대 회화의 평면성에 대한 확장적 탐구-그린버그와 들뢰즈의 이론을 중심으로」 서울대학교 대학원 미학과 문학석사 학위논문, 2019.

전혜현, 「디지털 애니메이션 체현에 관한 매체미학적 고찰」, 『만화애니메이션 연구』 Vol. 41 (2015), pp. 533-552.

최윤영, 「풍크툼, 기억 그리고 개인의 정체성-제발트의 『아우스터리츠』 분석을 중심으로-」 『독일어문화권연구』 Vol. 19 (2010), pp. 103-129.

최인령, 「19세기 프랑스 시와 회화에 나타난 입체성과 평면성— 베를렌느 시와 말라르메 시 분석을 중심으로」 『프랑스문화예술연구』 Vol. 24 (2008), pp. 269-303.

최희정, 「밈(Meme)현상으로 고찰한 20세기 이후 평면성 표현 : 사회/문화 현상과 시각예술 중심으로」 『기초조형학연구』, Vol. 10, No. 5 (2009), pp. 517-532.

프리드리히 키틀러, 『광학적 미디어-1999년 베를린 강의 예술, 기술, 전쟁』, 윤원화 옮김, 현실문화연구, 2011.

Bentham, Jeremy, *Panoptique*, Christian Laval (trans.), Paris: Mille et Une Nuits, 2002.

Krauss, Rosalind, "Grids", *October* 9 (Summer, 1979), pp. 50-64.

Manovich, Lev, "The Screen and the User", *The language of new media*, Cambridge, MA: The MIT Press, 2001.

Miller, Jacques-Alain and and Richard Miller (eds.). "Jeremy Bentham's Panoptic Device", *October*, Vol. 41 (Summer 1987), pp. 3-29.

Steyerl, Hito, "A Sea of Data: Apophenia and Pattern (Mis-)Recognition", *e-flux Journal*, #72 (April 2016), https://www.e-flux.com/journal/72/60480/a-sea-of-data-apophenia-and-pattern-mis-recognition/ (2020년 6월 1일 접속).

Trouard, Dawn, "Perceiving Gestalt in "The Clouds"", *Contemporary Literature*, Vol. 22, No. 2 (Spring 1981), pp. 205-217.

포토신스에 대한 설명: https://terms.naver.com/entry.nhn?docId=3586658&cid=59277&categoryId=59278 (2020년 5월 28일 접속).

윤제원 작가 홈페이지: 작가의 홈페이지 작업 노트에서 인용
https://blog.naver.com/kakan81/221053754883 (2020년 2월 9일 접속).

정고요나 작가 홈페이지: "Live Cam Painting_2016~2017",
http://goyonajung.blogspot.com/p/real-live-painting.html (2020년 3월 20일 접속).

정고요나 작가 홈페이지: "2019 Painting",
http://goyonajung.blogspot.com/p/blog-page_7.html (2020년 3월 20일 접속).

정고요나 작가 홈페이지: "대-화, 對-畵, Dialogue with Painting",
http://goyonajung.blogspot.com/p/blog-page_10.html (2020년 6월 30일 접속).